兒童繪畫與心智發展

Children's Painting and Development of One's Intellectual Capacity

趙雲◉著

兒童繪畫與心智發展

Children's Painting and Development of One's Intellectual Capacity

趙雲◉著

藝術家 出版社

◆目錄◆

序

關於兒童繪畫的研究，可概略的分為四個方向：

一、從發展心理方面研究兒童畫：站在心理學觀點，認為兒童畫是兒童心智活動與經驗的投射。繪畫心理發展的軌跡與心智的發展過程，關係至為密切；因而從兒童繪畫表現中，探索兒童知覺、審美、社會及創造力等發展的狀況。

二、從教育觀點研究兒童畫，把繪畫當作達成藝術教育的方式之一；其中包括廣義的對「透過藝術的教育」，推行「美感教育」，及「創造性的發展」等原理原則的研究，也包括了狹義的從兒童繪畫心理發展著手，尋求兒童教學與評量的方法。

三、兒童畫的分析與診斷：從兒童畫中，藉線形色的組合與象徵，分析兒童的心理狀況及投射，並用以診斷兒童的問題行為，找出矯治的方式。

四、繪畫治療：從精神病或自閉症等患童的繪畫中，尋求病因，以為診治的線索，另一方面也可以藉繪畫活動作為治療的手段，疏導鬱結的情緒，協助患童恢復和外界的交通。

本書作者，無疑的選擇了第一個研究方向。

多年前，我國有關「兒童畫繪畫與心智發展」方面的書籍並不充裕，一般學者僅能仰賴零星譯介的外國資料；甚至心理學專著中，也較少詳盡的論述。近年始有數種全譯本問世，並漸有美術教育家依據理論與教學心得，加以著述。唯純以心理學的觀點，利用第一手資料加以直接研究的，似乎尚未普遍。

從上述情形看，趙雲在本書中所作的研究和闡述，應屬基本而必要的工作。

首先，作者在觀察中，覺得幼兒在繪畫中所表現的心態，遠比說話更為專

注、真實，也更爲豐富；既非無意向的活動，也不是無助的「錯視」與「錯畫」，而且與認知的過程有著某種程度的關聯。進而從資料的印證中，堅定其對這一研究主題的確認。趙雲在首章中解釋：

「在本文中，我想要展示的是健康、常態的兒童，使用一種較語言更爲直接的表達方式—繪畫，表現出他們身心發展的過程，經驗的增加與融會。也就是說，我希望從兒童畫中探討兒童認知的發展。」

主題方向確定了以後，其所採取的研究方法，則是長時期的自然觀察法。作者預計就觀察所得，再參證學者專家們的論著，從中尋找出兒童繪畫與心智發展的軌跡，及相互間的關係和狀態。由於是以我國兒童的繪畫、行爲作觀察的對象，以各國學者的論著爲印證；因此，其研究所得的架構，應能一方面與本國兒童心智發展相吻合，另一方面也能推衍及他國兒童。

趙雲對兩個女兒從「塗鴉期」到「藝術復活期」，共約十四、五年的繪畫與心智發展的歷程，作爲研究的縱線，然後又以同齡兒童的繪畫，乃至於各國先民藝術的考察作爲橫線，以冀能在反覆的求證中，建立起比較完整而客觀的理論體系。

此外，作者也藉著教育輔導，指導教學實習與參觀的機會，廣泛的觀察智障兒童、創作受抑制的兒童、以及心智發展停頓、退化者的行爲表現，並蒐集他們的繪畫。這些特殊資料，不僅使其研究的主題得到有力的旁證，也加深和加寬了本書討論的幅度。

本書除了理論體系的建構之外，筆者深信，對於美術教育與兒童發展輔導，

亦將有所助益。趙雲對兒童繪畫心理發展，以及對兒童繪畫興趣的增強，均有精密的剖析。以兒童塗鴉期為例：作者先以長期觀察所得的事實，來反證一些習見的「嬰兒為斷奶的焦慮與反抗」而塗鴉的說法，肯定「幼兒塗鴉是一種學習活動」，是「對心智能力和手、臂動作發展的一種配合」。接著，作者以九歲智障兒童的塗鴉，及成人吉姆被催眠後的塗鴉來證明其獨特的看法：

「光是動作能力發展到某一階段仍是不夠的，認知能力，才是幼兒開始塗鴉的重要因素。」

一旦，其所提出的假設獲得足夠的支持之後，作者遂進一步討論在塗鴉活動中的模仿衝動，增強原理的運用及繼續學習等促進發展的因素和方法。

其他如兒童對於正側面的表現法，對地平線的發現及各種表現的方式，空間概念的產生，到能夠正確描寫空間的演變過程，都能一一提示例證，找出系統，並加以客觀而生動的闡釋。

在第一章結束之前，作者把本書撰寫的方式，也作了交待：

「經過多次的考慮，我選擇了一種比較輕鬆的方式撰寫本書，一方面是為了能更逼真地呈現出童真的世界，另一方面，也許這種方式更易為讀者所接受。」

輕鬆的筆調，燦爛的童真世界，本書是一本可讀性很高的心智發展的實用理論，而作者所花費的心力，相信讀者是不難體會得到的。

王家誠

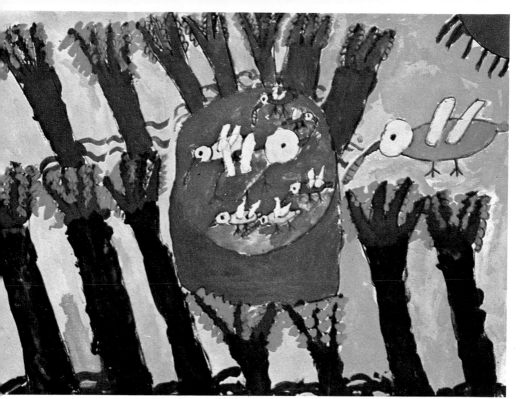

一年級兒童主觀表現〈鳥巢〉（上圖）　　·〈食物、母愛、太陽和房子〉（下圖為 66 圖）

·〈遊覽車〉（上圖爲 107 圖） ·二年級兒童畫，景物排列很有韻律（下圖）

〈音樂會〉（上圖為 115 圖）

〈拳擊〉（下圖為 91 圖）

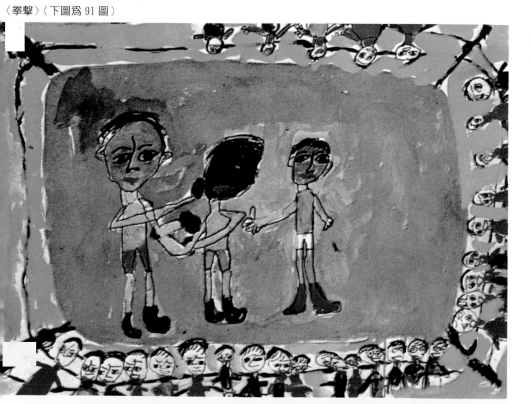

· 三年級兒童畫，房屋可透視室內一切（上圖） · 五年級兒童畫，荷花畫得很細心（下圖）

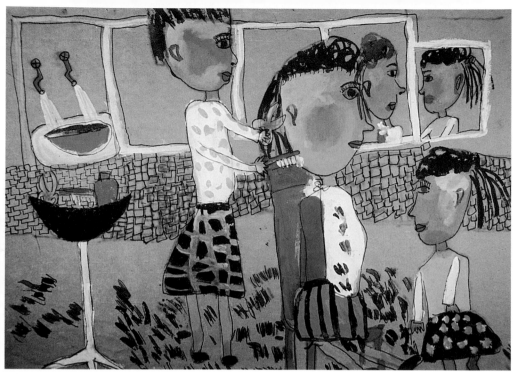

・一年級兒童畫〈剪頭髮〉（上圖）
・五年級兒童畫，遠足的氣氛很歡樂（下圖）

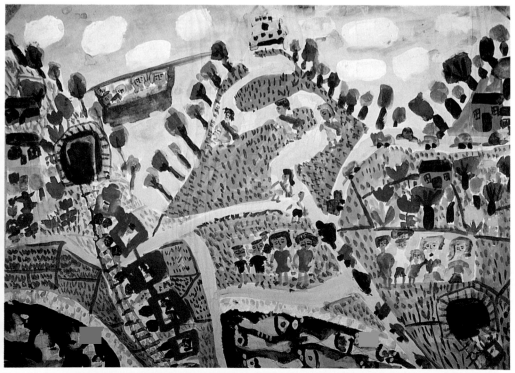

· 美國七歲兒童畫的〈老虎〉（上圖）

· 德國十一歲兒童畫的〈鳥瞰〉（下圖）

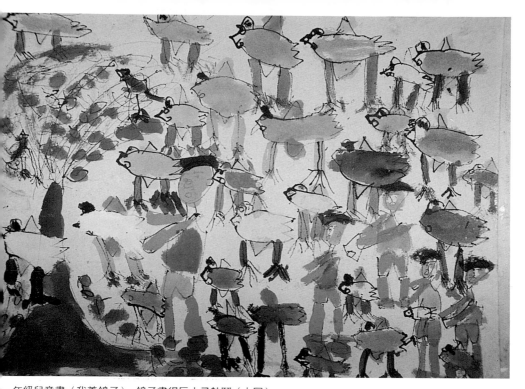

一年級兒童畫〈我養鴿子〉，鴿子畫得巨大又熱鬧（上圖）

二年級兒童畫〈公園〉（下圖）

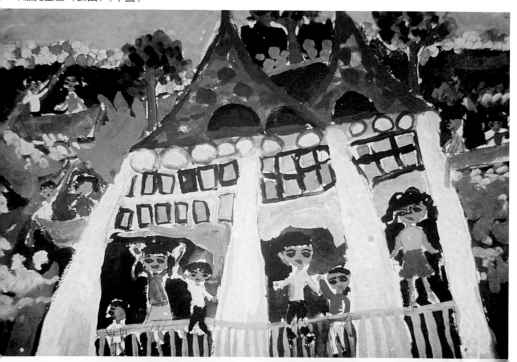

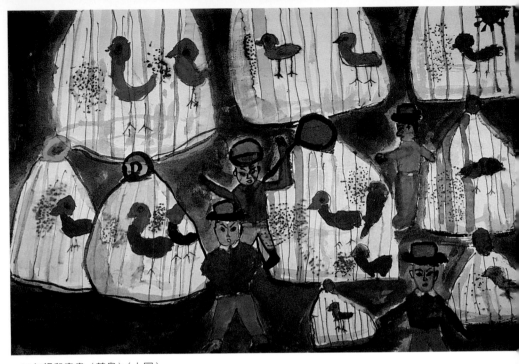

· 二年級兒童畫〈養鳥〉（上圖）

· 二年級兒童畫〈大象〉（下圖）

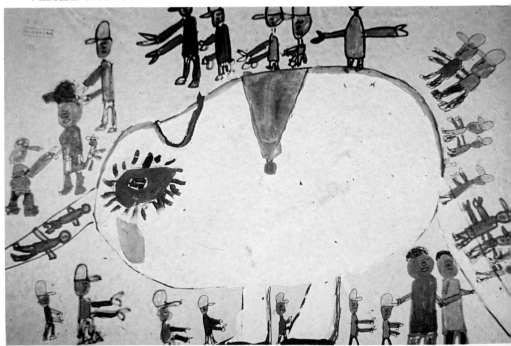

第一章：從不同的角度看兒童畫

（一）兒童的邏輯

　　一個五歲的小男孩很喜歡他的幼稚園老師，有一天，他對那位老師說：「老師！我要跟妳結婚。」

　　這件事立刻傳為笑談，在成人眼中，這是多麼可笑的兒語。但在這小男孩本身來說，他自有一套兒童邏輯。「結婚」就像扮家家酒那樣，有一個爸爸，有一個媽媽。儘管扮演爸爸的不一定是男生，但他代表的是男性，當媽媽的，就必須是女生了。（筆者實際觀察幼兒遊戲時所發現的現象）

　　無論在遊戲或是在事實上，爸爸媽媽都是一種象徵，是組合一個家庭的要素，他們結了婚，所以他們可以整天在一起。小男孩意識到自己是男生，老師剛好是女生，他喜歡老師，他要和老師玩結婚的遊戲，那他就可以整天跟老師在一起玩，而不必天天說再見。

　　另一個小插曲可以印證這個邏輯。鄰居一位三歲半的小女孩，有一次問我：「妳的爸爸在不在家？」

　　她的問話使我楞住了，因為我的父親多年前已經在越南逝世。她看到我茫然的神情，才以一種「妳這個人怎麼這樣笨」的表情，補充說：「我是說王老師！」

　　我恍然大悟，另一半王家誠，在我們這個家庭中扮演著爸爸。理所當然地，在小孩子眼中也等於是我的爸爸了。

　　又一次她要找玩伴時，向我打聽：「妳妹妹是不是去上學」？

　　根據這一套邏輯，我很聰明的告訴她，我的女兒正是上學去了。

　　因此，那天王家誠回家看到門上了鎖。那小女孩很關心的告訴他：「你媽媽上街去買東西。」王家誠也很能聰明的了解她指的是我—這個家庭中扮演媽媽的人。而不是他那多年來一直住在台北市的年邁母親。

　　在一個幼兒的集團中，我聽到這樣的對話。

「昨天，我還沒有生下來的時候，我爸爸和我媽媽結婚。」

「明天的明天，我就長大了，我媽媽帶我上學。」

「昨天」，在幼兒的語彙中，經常是代表著已過去的時光。「明天的明天」，是一種未來式，代表著將來的可能性。

從這些例子來看，同樣一種語言符號，兒童在理解、思考，以及運用這些符號的方式上，和成人有著極大的差異。我們不能武斷地認為兒童的方式是錯誤的，成人的才是正確。事實上，如果我們了解兒童的邏輯，我們會發現兒童使用語言符號的精確性和創造能力。

同樣地，繪畫也是一種符號，甚至比語言更為直接。人們常說繪畫是國際語言，因為它具有超越時空的溝通能力。這個國家的人如果不懂另一國的語文符號，他和另一個人之間的溝通將發生困難。然而，無論是原始人的壁畫、西洋繪畫、中國繪畫……在欣賞之際，心靈間自自然然地產生了共鳴，沒有時間或空間的界限存在。而兒童繪畫，是兒童心靈的表現，又是兒童的另一種語言，如果我們站在兒童的立場去欣賞它，當會發現兒童在使用這種符號時驚人的創造力，而且，我們也可以從兒童畫中發現兒童對他生存環境的認知與詮釋。所以，我們也不能武斷地認為那只是孩子無意義的亂塗。

（二）一個豐富的寶藏

我的大女兒才一歲半時，她拿起蠟筆，開始她第一次的塗鴉，我們發現到她是如此認真，如此專注地塗著，使我們感到繪畫對她好像是一件很重要的事情。甚至當她看到畫架上爸爸準備拿去參展的油展，也一本正經的拿起畫筆，蘸上顏料，塗抹起來(圖1)。小女兒或許是由於姐姐偶然給她一些蠟筆，啟發了她對繪畫的興趣和動機，當她比一歲半還早一點時，也加入了塗鴉的行列。這啟發了我們一個意念，兒童對繪畫的認真與陶醉，顯示出絕非無意義的亂塗，我們當能從兒童的繪畫中發掘出一些東西，於是，我們遂開始了蒐集資料的工作。當時由於有關這方面的參考資料不多，只能就自己的興趣摸索研究。同時，為了要保存這些兒童畫的純真面目，兩個女兒作畫時我們儘量不加指導，

所以保存下來的作品，雖然不一定是很好的兒童畫，但卻是最真實的兒童心靈表現。

其次，在她們作畫時，除從旁觀察外，並很輕鬆地誘導她們談談為甚麼這樣畫，想表現些甚麼等等，作下簡單的紀錄。後來我覺得這種研究方法，和心理學家皮亞傑（Jean Piaget）研究兒童認知能力的發展時，所採用的自然觀察法及個別診斷法（Clinical Method）頗為接近（註1）但因筆者當時經驗不夠，故在研究計畫，研究系統等各方面，難免不夠完備，資料的紀錄也難免不夠詳盡。

近年來，兒童繪畫的研究普遍地受到提倡與重視，有關這方面的專著也大量刊行，琳瑯滿目。從這些論著中，我們可以找出研究兒童繪畫的幾種方向：

1. 從教育觀點研究兒童繪畫：自廣義的觀點來看，認為藝術是教育基礎，美感教育，是溝通現象世界與實體世界的橋樑。所以，有些教育家提倡教育藝術化。繪畫可說是達成藝術教育途徑之一。

現在的教育，由於過份注重於知識的灌輸，往往使兒童心靈活動受到抑制，人格發展因而受到影響。所以他們提出透過藝術的教育，以啓發兒童的創造力，豐富兒童的心靈生活，進而培育出完美的心靈。（註2）

兒童美術教育家，就是上述理論的實踐者，他們探討兒童畫的本質，建立起社會人士對兒童畫的認識及評鑑的態度。他們具有實際的教學經驗，有效的指導方法，兒童美術教育在他們熱心的倡導下，開拓出一片燦爛的美景。

2. 從發展心理方面研究兒童畫：這方面的學者，站在心理學的觀點探討兒童的內涵。他們認

◆圖1　小小畫家正在專心創作

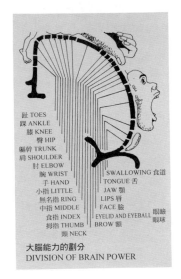

◆圖2　彭費德醫生的大腦能力劃分圖。圖中奇異的人體，稱爲「運動的人體模型」，人體附著的半球形代表腦半球，是用來說明不同數量的腦體素，控制著人體不同的部位。

趾 TOES
踝 ANKLE
膝 KNEE
臀 HIP
軀幹 TRUNK
肩 SHOULDER
肘 ELBOW
腕 WRIST
手 HAND
小指 LITTLE
無名指 RING
中指 MIDDLE
食指 INDEX
拇指 THUMB
頸 NECK

SWALLOWING 食道
TONGUE 舌
JAW 顎
LIPS 唇
FACE 臉
EYELID AND EYEBALL 眼瞼
BROW 額　眼球

大腦能力的劃分
DIVISION OF BRAIN POWER

爲兒童畫是兒童心智活動與經驗的投射，所以兒童畫不同於成人的繪畫。從兒童畫中，可以探索到兒童知覺、審美、創造力等各方面的發展。

　　3.兒童畫的分析與診斷：從事這方面研究的專家，從兒童畫中，分析及探討兒童的心理狀況，心理投射，或藉此診斷兒童的問題行爲。這派學說，其中有一派受到佛洛依德精神分析說的影響，如美國的阿爾修勒和哈特維克，日本的淺利篤等。他們認爲兒童畫是兒童潛意識的投射，畫面上的表象符號或色彩都有著特殊的象徵意義。所以，兒童畫等於是兒童潛意識的自白，他們可在畫面上分析出兒童的需欲，家庭關係，攻擊性傾向等等，從而研究及診斷兒童的問題行爲。

　　日本的淺利篤，將佛氏學說的部分，和彭費德醫生（Wilder Penfield）從事腦部實驗研究所提出的：腦部分區控制著人體各部位的學說揉和起來（圖2）。認爲兒童及其家族所受身心各方面的創傷，都會在兒童腦部留下了痕跡，兒童在繪畫時，這些創傷的痕跡就會投射在畫面固定的位置上。因此，從兒童畫中，可以分析，甚至預測兒童各種問題行爲，身心疾病及其原因。（註3）

　　這派學說因爲過份著眼於病態方面的研究，以及牽強地解釋兒童畫中表象符號和色彩的象徵意義，很容易導致正常的美術教育，走向偏差的方向。其中爭議最多的莫過於淺利篤所作的研究了，他的影響所及，使部分美術教師帶著有色眼鏡去看兒童畫。例如說：看到兒童畫上某一部位用了大片的咖啡色，馬上聯想到偷竊行爲上面去。如果畫面上出現了紫色，該兒童將被認定身體某部位有病，或是父母親生病或死亡，甚而可以預測這兒童幾天後將會死亡。據說

日本有些美術教師在評鑑兒童畫之餘，還會唐突地問兒童的母親是否另結新歡，父親是否有了外遇。

為了不使兒童美術教育走進歧途，目前已有不少美術教育家，對淺利篤的研究加以檢討，並蒐集大量資料提出了有力的反證。（註4）

固然，我們並不否認兒童在作畫時，可能有時會不自覺地將潛意識的需欲、挫折等等投射出來，但從事這方面的分析研究應該是受過專業訓練的專家，正如同診病必須找正式開業的醫師，而不能隨便相信密醫的偏方一樣。

此外，根據我的觀察研究，常態兒童的行為表現，並不一定都受潛意識的支配。就以前文所提到要和老師結婚的幼兒來說，如果拿佛洛依德潛意識說套上去，很可能解釋為這幼兒的人格發展已到達「性器期」（Phallic Stage）（註5）他愛上女老師是「戀母情結」（Oedipus Complex）的行為表現，因為女老師對他關懷愛護，像他的母親一樣，所以女老師可說是母親的象徵。

但我在觀察幼兒的遊戲時，發覺在幼兒的心目中，結婚與性或愛完全是兩回事。幼兒常玩結婚的遊戲，如果沒有男孩在場就會有一個女孩去假裝男生，這似乎未便於解釋為同性戀或性倒錯。如果在這集團中唯一的男孩年齡較小，他將義不容辭地和較他大的女孩玩結婚。

有一次我看到一個三歲半的男孩，和一個四歲多的女孩玩遊戲，男孩騎在三輪車上，女孩坐在後座，一手抱著娃娃，另一手提著一個裝著毛巾、手帕等等的紙袋。

我問女孩：「你們是要到外婆家嗎？」

女孩裝著很焦急的表情，模仿著大人的口吻：「小孩子病了，要帶他去看醫生」。說著，用手拍拍娃娃。

我也裝著恍然大悟的表情：「哦！怪不得他（男孩）把車子開得那麼快，他是計程車司機吧！」

女孩撇撇嘴，不以為然地說：「我是媽媽，他（男孩）是爸爸，他騎的是摩踏車（摩托車）。」

我們可以看出整個遊戲，是兒童對家庭生活的模仿，是經驗的投射，當那小女孩生病時，媽媽抱著他，提著包包，爸爸騎著摩托車，帶她去看醫生。因

◆圖3　加拿大一位二十六歲的精神分裂
症畫家，在治療過程中畫的〈迷宮〉，他
畫自己躺在原野上，腦部分隔成若干小
室，像心理實驗白鼠所走的迷宮。小室中
所展示的，是痛苦的回憶或病態的幻想。
當病態的意象顯現，他就停下來找醫生傾
訴。後來他終於病癒出院。
（採自《心理》The Mind）

此，我們似乎也沒有必要對這個童真的遊戲加以心理分析。

　　根據這些觀察的結果來看，那小男孩說要和老師「結婚」，在我們了解幼兒對「結婚」兩字的解釋以及所抱持的態度時，就會覺得把這事件解釋為他要和老師玩結婚的遊戲，更為接近事實。

　　對於兒童繪畫，也是如此，兒童在正常狀態時，會表現出有意的創作或模仿，並不全然受潛意識的控制。

　　4．繪畫治療：事實上，精神病患者的繪畫，才是真正的潛意識的自白，由於意識的崩離，他們在一種失去控制的情況下，毫無顧忌地把潛意識中的夢魘投射到畫面上。因此，醫生可以從病人的繪畫中找出得病的癥結，幫助病人恢復和外界的交通以及獲得疏導情緒的鬱結(圖3)。繪畫在心理治療方面的價值，早已為醫學界所公認。

　　民國六十三年五月初，台北市的哥雅畫廊曾經舉行了一個相當特殊的畫展，展出的作品，是一個十三歲，患有自閉症（Autism）的男性兒童陳煥新，在治療過程中的繪畫（圖4）。

　　這個畫展當時引起了社會人士對繪畫治療的注意。對於患有自閉症的兒童矯治，也有了一個新的認知。台大兒童心理衛生中心的楊思根教授，和兒童美術教育家邱垂德老師，在繪畫活動中，引導著二十多名自閉症兒童走出精神病的世界，逐漸恢復和外界的溝通。

　　這種純屬專門性的研究，一般人自然不便貿然嘗試應用。但在普通情況之下，繪畫的確可以幫助兒童疏導或發洩情緒。

◆圖4　十三歲的自閉症病童陳煥新，正接受繪畫治療（上圖）。陳煥新畫展中的展出作品（右二圖）。

　　此外，我也曾嘗試用繪畫幫助女兒消除了某種恐懼的情緒。當大女兒七歲的時候，她的父親帶她去看了一場怪獸電影，據說畫面上有乾裂的骷髏和無數蠕動爬行的怪異生物。回來後她就開始對某些神秘怪異的東西產生恐懼，晚上害怕獨處，常做惡夢，甚至不敢看窗外黑暗的夜空和昏黃的街燈，這樣過了好幾星期，用過很多種方法解說都不見好轉。有一天深夜，她哭著從噩夢中驚醒，我忽然想到何不讓她把心中所恐懼的東西畫出來，使她重新面對著它們，自行解開那恐懼的結。於是我慢慢誘導她畫出她的噩夢，和使她恐懼的怪異生物，讓她一面畫一面用語言描述。畫完之後，她看著她所畫的凌亂圖形，接著，她表示這似乎並不如她想像中那麼可怕，我們一起把畫撕毀，然後她就上床安睡。直到現在，她不但沒有再發生那種恐懼情緒，而且敢看恐怖的電影和鬼故事，附近建築房屋時，發掘出枯骨，她也好奇地跑去觀看。

　　這個小小的試驗，僅是說明繪畫治療的可能性。上文已說過，繪畫治療是

專門性的研究，所以我並沒有在這方面作更進一步的研討。

綜合而言，兒童繪畫像是一個豐富的寶藏，是兒童心靈的表現，無論從那個角落發掘，都能得到你所需要的珍貴資料。你可以從兒童繪畫中，探尋兒童的意識或潛意識；觀察他各方面的發展以及對生存環境的認知；也可以啓發他的創造力或幫助他獲得情緒上的平衡。

在本文中，我想要展示的是健康、常態的兒童，使用一種較語言更爲直接的表達方式——繪畫，表現出他們身心發展的過程，經驗的增加與融會。也就是說，我希望從兒童畫中探討兒童認知的發展。

從民國六十年起，開始整理蒐集了十多年的資料，看到女兒如何從第一張塗鴉作品，逐漸地發展成長，終而脫離了兒童時期，邁向人生的另一階段。這是一個充滿趣味的歷程，而且處處可與皮亞傑的發展學說相印證。

其次，在縱的發展之外，也盡量蒐集其他兒童的作品相互印證，其中包括：一般常態兒童的畫；智障兒童的畫；創作受抑制的兒童；尤其值得一提的，是街頭巷尾牆壁上，充滿了想像力的兒童壁畫，常常給我一些很特殊的感受，可惜因爲光線及繪畫材料（多數用粉筆畫在灰牆上，故模糊不清）所限制，無法拍攝圖片，也找不到原作者。且在消除髒亂的清潔活動中，很多有趣的兒童壁畫，都被洗刷一空了。

在作品的選取方面，是盡量選取具有代表性的，與畫得好不好無關。至於一般兒童畫理論中所提到的兒童畫各種特徵，我發覺並不是每一兒童的作品中都包含了所有這些特徵。但爲著使整個系統的完整，我也選取了其他兒童的作品來補足這些特徵。在這方面，除了在兒童刊物中選取作品外，非常感謝兒童美術教育家陳輝東先生提供不少台南市永福國小兒童的作品，台南師專同學和校友幫助蒐集的兒童畫。還有，台南市新興國小啓智班的王寶宗老師，以及啓智班那些可愛的小朋友熱心地提供給我的繪畫作品和其他資料。

經過多次的考慮，我選擇了一種比較經鬆的方式撰寫本書，一方面是爲了能更逼真地呈現出童真的世界，另一方面，也許這種方式更易爲讀者所接受。由於發展是一種過程，每一階段的終點就是另一階段的起點，所以我不準備爲這個過程下一總結論。

　　從事這項研究，對我個人來說是一個嘗試，因個人能力有限，或許有不少疏漏與缺失，敬希專家學者，不吝賜予指正。

註釋：

1：蔡春美著《兒童智慧心理學》第三章第二節。

2：蔡元培先生，英國的赫伯‧里德爵士（Sir Herbert Read）提倡美感教育和藝術教育最力。

3：淺利篤著《兒童畫之研究》。

4：王家誠著《從理論及資料評析淺利篤的繪畫診斷法》

5：心理分析學派的人格理論，認為約在三～六歲時，兒童的人格發展進入「性器期」，並有「戀母情結」「戀父情結」的現象產生。

第二章：發展的軌跡

（一）吉姆的塗鴉

人們常感慨地說：「如果時光能夠倒流……」事實上，吉姆（Jim）真的經歷過時光倒流，他重新經歷了一次他的童年。

那是精神學家斯比格爾（Herbert Spiegel）所作的一項實驗，他將受試者催眠，以探究不同年齡的人格發展。

吉姆進入了催眠狀態時，他被暗示他只是一個月大的嬰兒，斯博士拿一支鉛筆給他，他像嬰兒一般，閉著眼睛吮吸著鉛筆。（圖5）

斯博士暗示吉姆，他現在是兩歲了，吉姆抓著鉛筆，像兩歲的孩子那樣地塗鴉，手部的肌肉協調和動作也像是兩歲的幼童。（圖6）

被暗示為四歲的吉姆，抱著他的兔寶寶玩具，畫了一個四歲幼童常畫的那種「人」。（圖7）

吉姆又接受了暗示，他已是十歲大的兒童了，於是他用十歲兒童那種方式，畫了一個印第安人，還簽上自己的名字。（圖8）

這實驗顯示出一種事實，如果一個人的身心狀態回復到兩歲時，他所表現的行為相等於兩歲的幼童，而他所繪的畫也具有兩歲幼童畫的特徵。同樣地，身心狀態到達四歲，無論行為表現和繪畫都具有四歲幼童的特徵。所以，兒童

◆圖5　吉姆被催眠之後，他接受暗示，自以為是一個月大的嬰兒，正像嬰兒般吮吸著鉛筆。（左圖）
◆圖6　吉姆像兩歲大的孩子那樣地塗鴉（右圖）

繪畫所顯示出的特徵，是和作畫者的身心發展息息相關的。因此，在一般情況之下，我們也不可能要求一個四歲的兒童，能夠畫像畢卡索或齊白石那樣的畫。兒童繪畫的發展是一條軌道，每一個兒童，都循著這條軌道向前走去，或許有人走得快些，有人走得慢些，有人在半途徘徊，但他們都是從這一站走向另一站，然後再走向下一站。

學者早已發現到這個事實，於是他們各自按照觀察研究所得，把兒童繪畫的發展過程，分作若干階段，每一階段都有著此時期的特徵。

在常被引用的兒童繪畫發展分期，有下列幾種：

（A）萬達爾（Waddle C. W.）的分期：

　　1.塗鴉期（The Scribble Stage）二至五歲。

　　2.藝術錯覺期（The Artistic Illusion Stage）五至十二歲。

　　3.自我意識期（The Self-conscious Stage）十二歲左右。

　　4.藝術能力再生期（The Rebirth of Artistic Ability Stage）十五歲左右。

（B）赫伯‧李德（Herbert Read）在《透過藝術的教育》書中，引用白特（Cyril Burt）在《心理與教育測驗》中的分期：

　　1.塗鴉期（有譯為錯畫期，Scribble）二至四歲。

　　2.線（Line）四歲。

　　3.敘述的象徵主義（Descriptive Symbolism）五至六歲。

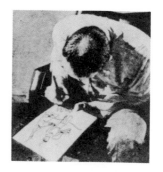

◆圖7　吉姆抱著玩具，像四歲的幼兒那樣畫人。（左圖）
◆圖8　吉姆像十歲的兒童般，畫了一個印第安人，還簽上自己的名字。
（採自《心理》The Mind）

4.敘述的寫實主義（Descriptive Realism）七至八歲。

5.視覺的寫實主義（Visual Realism）九至十歲。

6.抑制（Repression）十一至十四歲。

7.藝術的復活（Artistic Revival）青年初期。

（C）羅恩菲（Viktor Lowenfeld）在《創造與心智發展》中的分期：

1.自我表現初期（First Stage of Self Expression）又即錯畫期（Scribbling Stages）二至四歲。

2.初次象徵性嘗試（First Representational Attempts）即圖式前期（或譯圖解前期，Pre-schematic Stage）四至七歲。

3.形式概念的完成（Achievement of a Form Concept）即圖式期（或譯圖解期，Schematic Stage）七至九歲。

4.寫實的開始（Dawning Realism）即幫團年齡（Gang Age）九至十一歲。

5.擬寫實期（Pseudorealistic）即理性期（Stage of Reasoning）十一至十三歲，是自兒童期進入青年期的過渡階段。

6.決定期（或譯爲決心時期）十三至十七歲。

儘管以上幾位學者，對兒童繪畫發展各階段的的劃分，有的比較簡單，有的比較詳盡，而每一階段的名稱，亦不盡相同。但我們仍可以從他們的研究中，找出兒童繪畫發展的共同軌跡：兒童在剛開始塗鴉時，只能畫出一些沒有形象的，錯綜複雜的線條，所以這階段被稱爲錯畫或塗鴉。漸漸地，他們能畫出物體的輪廓線，再進而畫出一些笨拙的，充滿象徵意味的圖形。在兒童長大一些以後，他們逐漸能客觀地觀察所生存的環境，在繪畫方面，也開始嘗試描繪自然，但由於表達能力的限制，大多數兒童在創造上受到挫折，於是他們減少甚而停止了繪畫，到了青年時期，少數真正愛好藝術的青少年，才又恢復了對藝術創作的興趣。

我們也可以看到，從兩歲到十歲左右，兒童繪畫發展各階段的特徵，和上文所說那被催眠的吉姆，所表現的繪畫特徵是完全符合的。

（二）「錯畫」、「錯覺」的商榷

當我們看到上述兒童繪畫發展各階段的名稱，有時會產生一些不必要的誤導。例如說：錯畫或塗鴉（Scribble），雖然有人解釋「錯畫」是指該階段的兒童畫，畫面上線條錯綜而言。但實際上，Scribble原文的意思，即有亂畫、潦草及錯畫等意，故易使人望文生義地以為該階段兒童只是無意義的亂塗。事實上，如果你觀察一歲多的幼兒塗鴉，將會發現他們是專注的，有意的去從事及完成一件工作，其中並伴隨著創造的快感。他們很小心地，不讓線條畫出紙外，雖然，由於動作協調的不夠，有時難免會把線條畫到紙外去。對於顏色，幼兒也是有所選擇的，他們多數比較喜歡用紅、黃、綠、亮青等鮮明的色彩；這個觀察的結果與很多色彩心理學家及實驗美學家的調查結果相符。因此，對於這樣有意的創作，似乎未便稱之為「錯畫」（Scribble）。

至於萬達爾把五至十二歲兒童繪畫稱為「藝術錯覺期」，大概因這時期的兒童畫有許多有趣的、奇異的，所謂「兒童畫特徵」，故站在成人觀點而言，會認為這是兒童對客觀事物所產生的「錯覺」或「幻想」。目前我們已經知道，這時期兒童所畫的是他們的主觀感覺；另一方面，由於表達能力的不夠，他們必須想辦法解決表達時所面臨的難題，因而呈現出展開、透明、誇張等等「兒童畫特徵」，這些特徵，正是創作與思考力的表現，並非兒童的「錯覺」或「幻想」。

赫伯·李德和白特將兒童十一至十四歲的繪畫發展階段稱為「抑制」（Repression）。我覺得稱為「潛伏」或「轉移」或許較恰當些，因為「抑制」在字面上易使人誤解為這時期兒童對創造的自我抑制。事實上這階段兒童只是進入創作的低潮，有些兒童興趣轉移到其他方面去，而具有藝術才能的兒童，在這低潮的過程中，正醞釀著另一創作階段的成長。

在這裡，我想參照我的觀察所得，並印證上述幾位學者的學說，提出兒童繪畫發展過程各階段的意見如下：

1. 動作的協調：相等於白特學說中的「錯畫期」，兒童年齡為一歲半至三歲。

2. 表象符號的形成：相等於白特學說中的「線」，年齡為三至四、五歲。

3.主觀感覺表現時期：相等於「敘述的象徵主義」，年齡為五至九歲。

4.客觀觀察及描摹：相等於「視覺的寫實主義」，年齡為九至十一歲。

5.潛伏或轉移時期：相等於「抑制」，年齡為十一至十四歲。

6.創造力再現期：相等於「藝術的復活」，十四、十五歲以後。

從下一章開始，將配合兒童畫，探索兒童繪畫與兒童認知發展的相關。

第三章：探索的歷程

（一）為什麼塗鴉？

幼兒為甚麼會開始塗鴉？這個看似微不足道的小問題，卻經過了不少專家學者的研究探討。

一歲多至三歲左右的幼兒，仍未能順利地運用語言表達，我們即使問他們「為甚麼」，也無法得到完滿的答案，因此對這問題，就產生了好些有趣的解釋，其中較著名的解釋有下列幾種：

（A）根據心理分析的解釋，幼兒的塗鴉是一種反抗和報復的行為，藉以引起母親的注意與關懷。

這派學說認為嬰孩時期，尿布、衣服等弄髒了，母親即會替嬰孩換洗、處理。等到嬰孩斷奶時，突然失去了和母親的連繫，內心產生了焦慮和不安，但母親並不知道。所以他不自覺地要弄髒環境，弄髒紙張。一方面是反抗和報復，一方面是引起母親的注意與關懷，這就是幼兒塗鴉的緣起。

幼兒在塗鴉的過程中，獲得了快感與滿足，漸漸地，他就把原來為了要得到母親的愛，以及反抗、攻擊等動機，昇華而成為創造。

這種說法，有三點值得商榷之處：

1．以我個人的育兒經驗而言，我的孩子，並未經歷過「斷奶」的階段。因為她們是吃牛奶長大的兒童，而且，從她們出生後三個月開始，我即逐漸加入蛋黃、果汁、麥片、肉湯、麵包等食物，並漸次減少哺乳的次數。因為牛奶是維持營養之必需品，故減至每天早、午、晚各一瓶牛奶後，即維持一個時期，沒有再減少哺乳次數。直至兩歲多，才減去中午的一次，及慢慢誘導使用杯子喝奶而不再使用奶瓶。她們長大後，每天仍喝一杯或兩杯牛奶。因此，她們並未經驗由斷奶而產生的不安與焦慮，但到了一歲多時，她們和別的兒童一樣，開始塗鴉。

我曾觀察其他人工哺乳的嬰兒，其斷奶過程亦大致如上述那樣，但到了該

塗鴉的年齡，他們還是會開始塗鴉。

　　由此可見塗鴉與斷奶之間，並沒有必然的關係。

　　2．根據我的觀察，兩歲以下的幼兒，仍未能完全培養出「髒」及「不髒」的觀念。嬰兒時期，尿布弄髒，他們是因感到不舒服而哭，並未了解這是「不清潔」或是「髒」的，母親替他們換洗後，他們感到「舒服」而滿足，不是因「清潔」而滿足。我們常看到母親稍為疏於照顧時，嬰兒會拍打便溺，作為遊戲，就像他們入浴時拍打浴盆中的水那樣，也有時母親一不注意，嬰兒即把糞便放進口中。甚至三、四歲的幼兒，仍會舐食鼻涕或將不清潔的東西放進口內。可知幼兒還不能分辨出「髒」的意義。尤其他們在紙上或牆上塗鴉，絕不會認為是弄「髒」紙或牆。所謂弄髒了紙或牆，純粹是成人的觀點與看法。

　　3．幼兒在塗鴉時，表情是專注而快樂的，有時面露微笑，或哼唱兒歌，在我多方觀察下，並未發現幼兒塗鴉時表現出反抗、報復、攻擊等情緒。（圖9）

　　所以，心理分析派對幼兒塗鴉的解釋，或許只適合於某一部分幼兒，而不能概括全體。

　　（B）幼兒塗鴉，可獲致肌肉運動所產的滿足與快感。白特、羅恩菲等，支持這種說法。

　　這派學說，強調嬰兒期感覺經驗的重要性，他們認為嬰兒享受「動」的經驗可分為兩方面：當他們睡在搖籃中，母親輕輕地搖動著搖籃，那是一種有節奏的，被動的快感。而當他們自己臥在床上，小腳撲撲登撲登地蹬動著，在這種無控制的四肢運動中，他們獲致一種主動的「動」的滿足，心理學家認為：嬰兒這種主動的「動」的快感，對他們的發展具有極大的意義。我從一份資料中看到，捷克一位心理學家柯契博士，曾從事一項實驗，嬰孩出生數小時後，即開始給予適當的刺激，以增進他的動作發展，四週以後，就可以從事一種體操：把一個海灘汽球繫在嬰兒的足趾上，另一端掛在床架上，嬰兒最初因蹬動小腳帶動了汽球，顯出驚異的表情，漸漸地，他學會了「玩」球，手、足、眼、腦在玩球中獲致了協調。柯契博士繼續地施予各種訓練，這些接受訓練的嬰兒，在智慧及其他的發展，均較一般正常嬰兒早熟，越長大這種差異越顯著。

◆圖9　幼兒的塗鴉（左圖）
◆圖10　智障兒童，到九歲仍停在塗鴉期（上圖）

　　可見嬰兒在動作方面，從無控制的動作到達能控制，從無意義的反射到達主動地動作，是一項重要的發展歷程。

　　羅恩菲等學者認為幼兒開始塗鴉時，是一種無控制的動作，也沒有任何創造的意向，他只是享受蠟筆在紙上塗抹那種有節奏的、主動的「動」的快感，漸漸地，他發現了自己的動作和紙上出現的彩色線條竟有著關連，這種發現等於是一種增強作用，於是他繼續地塗鴉，手、眼、腦之間逐漸產生了協調，他開始意圖要在紙上畫出一些東西。所以，塗鴉對幼兒來說，具有很重要的意義，並不是成人眼中的亂畫亂塗，而是一種成就，是達到動作協調的關鍵，也是導向創作的橋樑，如果成人制止幼兒的塗鴉，等於是摧毀了幼兒的信心與創作力，以及阻礙了他的發展。

　　（C）幼兒塗鴉起因於模仿：榮格認為幼兒看到成人或其他兒童繪畫，而引起模仿的動機。據陳輝東的觀察，也認為幼兒塗鴉，一方面因內在刺激——動的快感，另一方面是外來的刺激：看到大人和哥哥姐姐寫字畫畫，自己也想畫畫看。他說最初把紙和筆給幼兒時，幼兒並不會使用，常把筆放進口中，把紙弄皺或撕破。幼兒會把筆畫在紙上，就是一種模仿作用。（註1）

　　我們常可看到還未入學的幼兒，看到哥哥姐姐或其他小朋友在練習簿上寫

字時，他們也會一本正經地，用筆在紙上畫一小圈一小圈的線條，表示他們也會寫字。

如果我們承認模仿他人，是促使幼兒塗鴉的重要原因，相對地，我們就不能認為他們的塗鴉是完全無意的，是一種純動作的活動。因此我們可以說，幼兒的塗鴉，是當他的心智能力和肌肉等發展到某一程度，外來的刺激使他開始模仿他人，用筆在紙上塗抹。而在塗抹的過程當中，他一方面享受到那種有節奏的，主動的動作快感，另一方面，有色線條的出現產生了增強作用，促使他加強練習，希望能成為一種表達的方式。

根據以上的論點引申開來，我們可以成立一個假設：這個假設，可作為第四種論點：

（D）「幼兒塗鴉是一種學習活動」

這學習活動的歷程如下：

1 ．配合心智能力和手與臂部動作的發展：或許有人認為，幼兒在紙上亂塗，與智力有甚麼關係？事實上，幼兒知道筆可以畫在紙上，就是一種認知，是經學習而得的經驗，我的觀察和陳輝東的觀察相符，幼兒還未能認知筆與紙的用途及關係時，他們會把蠟筆放進嘴裡，或是把它折斷、亂扔。上文所提到那被催眠的吉姆，當他受到暗示，自認為是一個月大的嬰兒時，主持者給他一支鉛筆，他就閉著眼睛吮吸起來。我們也可看到幼兒把紙扯碎、弄皺，放進嘴裡吃掉。可見幼兒不是生下來就會用筆畫在紙上。他們的智力發展到看到別人拿筆畫在紙上，了解他自己可以嘗試做同樣的事情，他才開始塗鴉。通常幼兒是在一歲半左右到達塗鴉期。吉姆被催眠後，主持者告訴他只有兩歲大，他拿到紙筆，在紙上畫出來的就是幼兒的塗鴉作品。

台南市新興國小的啟智班中，有兩位智障兒童，到了九歲，仍停留在塗鴉時期（圖10）。附圖是他滿九歲後的作品，根據資料，他的智力只等於兩歲至兩歲半的幼兒（註2），這可證明塗鴉和智力發展的關係。

塗鴉的動作基礎，可分為：a.用相當正確的姿勢拿筆。（參看圖9陳小弟拿筆塗鴉的姿勢）而不是把筆抓在掌中。b．能控制著把筆畫在紙上或牆上。或許有人認為塗鴉之初是無控制的，所以常會畫出紙外。根據我的觀察，幼兒在開

始塗鴉時，就已相當小心地以紙的某一部位為中心，然後環繞著中心塗抹著。所以偶然會畫出紙外，只是因動作仍未能協調而已。

從被催眠的吉姆及那位九歲的智障兒童的塗鴉看來，光是動作能力發展到某一階段仍是不夠的，認知能力，才是幼兒開始塗鴉的重要因素。

2．模仿：塗鴉的動作，並不像走路、拿東西那樣是必需的。即使動作能力發展到此一階段，幼兒也可以從其他方面獲得這類的動作快感。因此在較偏僻地區，幼兒很少機會看到別人寫字畫畫，他們即使到達塗鴉期，智力也很正常，但不一定會開始塗鴉。相反地，幼兒如果常從家中及鄰居看到別人寫字畫畫，他們很早就開始塗鴉。所以幼兒塗鴉，是一種有意的模仿。

3．增強：當幼兒開始塗鴉以後，有兩種因素，促使他繼續下去：

　a．塗抹時的律動感，使他獲得動作快感的滿足。

　b．筆畫下去時，紙上或牆上出現有色線條，刺激視覺，使他感到欣喜與驚奇，這種動作獲致了成果，使他的成就感得到滿足。而且也會使他感到他終於可以和大人或哥哥姐姐那樣，畫出一些東西了。

4．繼續練習：幼兒在反覆練習中，腦、視覺、手逐漸達成協調，他漸漸能控制畫在紙上的線條。於是他想到嘗試畫出一些有形狀的東西，並且希望大人能夠了解他所畫的，也希望藉此得到讚許。如果幼兒在此時期，得到適當的鼓勵，他就會順利地發展向另一階段，但如父母認為他弄髒環境，糟蹋紙張，對他制止或呵斥，不但對他動作的協調產生影響，他的創造力也因而受到了抑制。

附圖11ABC和附圖12ABC兩組圖片，正可為這點作一說明。

附圖11的三張圖片，是一歲十個月到三歲正常兒童的作品，我們可以看到幼兒是怎樣努力地學習著，從只能畫出一些線條，發展至已可以畫出一點點形象，然後，終於畫出了兩個「人」，雖然我們看來畫中的「人」是多麼不像人，但對兒童來說，已經是一件不容易做到的事了。

圖12的三張圖片，是台南市新興國小啟智班，一位九歲的「唐氏症」智障兒童作品，這位兒童的智力，根據該班的資料，相等於兩歲至兩歲半的幼兒。A圖是他最初的塗鴉，入學一年來，他各方面都顯出有一點進展，他會很有禮貌

◆圖11　A　一歲十月男童畫

◆圖12　A　智障兒童畫

◆圖11　B　二歲六月男童畫

◆圖12　B　智障兒童畫

◆圖11　C　三歲幼童畫

◆圖12　C　智障兒童畫

地向客人或老師鞠躬，說：「老師好」，會寫阿拉伯字的１２３至９，在繪畫方面，也從塗鴉逐漸發展至可以畫出一點形象，終而畫出像三歲正常兒童所畫那種「人」了。

◆圖13　未分化的塗鴉　　　　　　　　◆圖14　經線塗鴉或控制塗鴉

（二）塗鴉的發展

　　這兩組資料，對於兒童塗鴉與學習以及塗鴉與智力發展之間的關係，是很有力的見證。

　　幼兒從剛開始塗鴉至脫離塗鴉期這一段期間，又可細分為好幾個階段。比較熟知的是羅恩菲的分法：

　　1·未分化的塗鴉：由於動作協調的不夠，畫在紙上的是些凌亂的線條，有時會不小心把線條畫到紙外。（圖13）

　　2.經線塗鴉或控制塗鴉：這時動作已經較能控制，手、眼之間，也逐漸協調。幼兒可以在紙上畫出上下或左右的直線。但有些幼兒沒有經過此階段，我的兩個孩子均未經這一階段。（圖14）

　　3·圓形塗鴉：在紙上重複地畫圓圈。（圖15）

　　4·命名塗鴉：到了這個階段，幼兒雖然仍未能畫出具體的形象，但已很明顯地意圖表達些甚麼，他們在塗鴉時，一面畫，一面喃喃自語，說明他所想畫的東西，如：這是媽媽，這是貓咪，這是小狗等。畫面上也開始出現一些似象徵符號那樣的線條。有時，他會為這幅作品命名。（圖16、17、18）

　　這時期的幼兒，已表現出希望藉繪畫與別人溝通的意味，就像幼兒以他那種牙牙學語的說話方式，想告訴媽媽一些事情那樣。所以我們聆聽幼兒的繪畫語言，應該像聆聽他們的兒語，也用兒語和他們交談一般。一旦媽媽批評：「我根本看不到甚麼貓咪小狗，畫得亂七八糟。」那麼，幼兒的信心和創造

◆圖15　圓形塗鴉

◆圖16　命名塗鴉：
這是貓咪

◆圖17　命名塗鴉：
這是小狗

◆圖18　命名塗鴉：
這是媽媽

力，將被摧毀無遺了。

　　雖然不一定所有的幼兒都經歷上述四個階段，但起碼會經驗其中的三種，尤其是命名塗鴉，是一個很重要的關鍵。如果這時期他能順利達成與別人溝通的意向，他會加強他的學習和觀察，然後擺脫塗鴉期，進入另一個新的階段。那時，你將會發現幼兒的畫面上，出現一些有趣的、笨拙的表象符號，那些頭大大的，手腳直接長在頭上的「蝌蚪人」，如此可愛地在紙上活躍著，你將為這小小的畫家慶幸，這是他創造的開端。

註釋：

1：陳輝東著《幼兒繪畫的指導》

2：當時啓智班本來只收輕度智障兒童，據新興國小錢校長表示，為了實驗與比較，所以特別
　　收了兩位智力較低的兒童。

第四章：表象符號的形成

（一）那些有趣的蝌蚪人

　　動作協調期可說是一個準備的階段，幼兒經過了這一個時期，對紙和筆的性能、視覺和動作的控制，都有了相當的認識。於是他開始試圖畫出一些形象——那些存在於他周遭，他所看到的，感覺到的東西的形象。根據我的觀察，正常的或智障的兒童，在命名塗鴉之後，最先畫出的有形狀的東西多半是「人」。

　　嬰兒在生下來之後，和他生存有著最密切關係的就是「人」了，母親和家人哺育他、照顧他，給他愛和安全感，他在飢餓、不舒服，需要愛或寂寞的時候，首先他要找的就是那些最親密的「人」。所以，當他想畫出一些有形象的東西時，最先想到的就是畫「人」，如果你問他畫的是誰，多半會回答是：「媽媽」或「爸爸」。

　　幼兒筆下的「人」多麼有趣，一個歪歪斜斜的圓形代表「頭」，兩隻大眼睛，那些「人」或許沒有鼻子也沒有嘴巴，耳朵似乎更不必要了，有些兒童到三年級畫人還是忘了畫耳朵。長長的直線代表手和腳，直接連在頭上，樣子有點像池塘裡的蝌蚪，因此有人稱這種「人」是「蝌蚪人」（圖19、20）。也有人稱為「頭足型」。有的媽媽看到孩子畫這樣的「人」，還說「這就是媽媽」，會嚇了一跳：「怎麼把我畫成這樣的一個怪物？」

　　也有些幼兒沒有經過畫蝌蚪人的階段，他們畫的「人」有身體和四肢，但仍然不完整，不太像真實的「人」。下列兩張作品，是我的女兒離開塗鴉期後，所畫的媽媽畫像。（圖21、22）

　　過些時候，他們畫得熟練一點，所畫的人就不僅是爸爸媽媽了。那時，畫面上會出現好多有趣的「人」，也許還嘗試著畫些別東西，而且，他們會很努力地，想像爸媽或哥哥姐姐那樣，在畫上寫上自己的名字或說明，雖然實際上他們還未學會寫字（圖23、24）。因為幼兒畫的「人」和真實的「人」有很大的

◆圖19　剛離開塗鴉期的幼兒所畫的「人」
（左上）
◆圖20　多麼有趣的蝌蚪人（左下）
◆圖21、22　媽媽畫像（右二圖）

差別，他們筆下那些奇怪有趣的「人」只能說是代表「人」的「符號」。幼兒長大一點後，所畫的房子、動物、太陽、花仍然只算是一些符號。所以常聽說：兒童是畫其所「知」，或說：兒童是畫其所「感」、所「想」，而不是畫其所「見」。對於這一說法我曾一再地加以分析探討。我覺得我們實在不能否定兒童對外界事物所作的觀察。幼兒透過他的視覺、觸覺、聽覺等感覺，去體認他所生存的世界，其中尤以視覺為最重要。寓言中盲人摸象的故事，可以證

◆圖23　小畫家畫了好多有趣的「人」，然後，在畫面右方近中央處，想簽上自己的名字，可是她還未學會寫字。（左上）
◆圖24　除了「一串」奇怪的人，畫面上還有一條毛毛蟲，一些怪東西，中央有幾個小畫家自己「創造」的文字。（左下）
◆圖25　爸爸的畫像，不但長了鬍子，而且怒髮衝冠，可見這畫像是經過觀察的。（右圖）
◆圖26　這是位體面的爸爸，衣冠楚楚，好脾氣，可是沒有耳朵。（中圖）

明視覺與認知的重要關係，從小失明的兒童，對外界物體的形象是很難把握的，所以兒童的「知」，大部分源於他所「見」。只是他不是像成人寫生那樣模寫眼前的實物，而是把他所觀察到的印象依照自己的方式組合而已。

〈爸爸畫像〉（圖25）是大女兒三歲多時的作品，爸爸臉上的鬍子，怒髮衝冠的髮型，是經由視覺而得到的印象，可說是她所「見」的爸爸是這樣的。別的兒童看到自己的爸爸，就不可能也是這樣的了。圖 26是一位小學三年級男生的作品，他的爸爸頭髮梳得整整齊齊，鬍子刮得很乾淨，滿臉微笑，衣冠楚楚，和我女兒眼中藝術家型的爸爸完全不一樣。有趣的是藝術家型的爸爸和好

脾氣的爸爸都沒有耳朵。

　　上述的例子可說明兒童對形象的把握和表達，不能摒除視覺的因素。如果兒童沒有透過視覺去「看」世界，外界物體的形象又如何進入他的腦海中，形成所「知」、所「感」、所「想」，而再現於畫面上？因此，兒童能夠描繪出外界物體的形象，即使只是一些符號，我認為這已是經過觀察的了。

　　對幼兒來說，要畫出物體的形象，和他的心智發展，也有著很密切的關係。經過觀察、把握物體的特徵，形成概念，再用簡單的線條勾畫出來，是一種相當複雜的認知歷程。在幼兒繪畫的發展過程中，正常的或智障的兒童，都是先從沒有形象的塗鴉開始，漸漸地發展到能畫出物體形象的「具象」畫。前文所提到的被催眠的吉姆，當他自認為是四歲時就不再塗鴉，而畫出一個符號化的「人」。以前看到一些資料，美國曾有人訓練了一隻黑猩猩繪畫，牠接受訓練後，能畫出不錯的「抽象畫」。但似乎到此為止，並未見進一步的報導，說牠在繪畫方面有任何進展，亦未聽說牠能畫出具象的、有形象的畫。

　　當然，黑猩猩所作的「抽象畫」，並不同於藝術家精心創作的抽象畫，可說是一種高層次的塗鴉而已。牠作畫的過程，從資料中可看到，純粹是自動性和偶然性的，並有人從旁指導控制，使牠適可而止，牠本身並未具有判斷一幅作品是否已達到完美的能力。

　　此外，黑猩猩的智力大約和三、四歲的幼兒相等，是大家所同意的事實，以數概念來說，在《動物的智慧》書中（註1）說到一個動物園裡，有一隻雌猩猩學會了1至5的數概念，讓「牠」拿稻草來算數，5以內的數目不會弄錯，但5以上就會弄錯了。她還會拿一根長稻草，從中折疊，算是兩根，人們認為這已是一種簡單的乘法。至於語言能力，海斯(Hayes)曾經用養育嬰孩的方法養育一隻剛出生的小猩猩，直到三歲為止，牠學會了說 mama、papa 和 cup,而且能正確地應用，牠此時的語言能力，可相等於一歲的幼兒。（註2）

　　所以，我們看起來笨拙有趣的蝌蚪人，代表著幼兒認知進程中一個很重要的轉捩點，他們已發展到可以把握外界物體的形體概念，創造符號及使用符號的能力。

（二）「人」和「人的概念」

我們常聽說不要讓兒童繪畫走進「概念化」。但實際上，幼兒從開始畫「蝌蚪人」以至日後所畫的各種物體形象，都是人或物體的概念。不僅幼兒畫是如此，藝術家所描摹的自然，也不是自然的本身，而是自然的概念。畢卡索曾說：「他們把自然主義視爲近代繪畫對立的東西，如果有甚麼人曾經看過藝術中的自然作品，我倒很想知道。藝術與自然是兩者，完全是兩回事，不可能是同一體物，我們是透過藝術，表現我們不屬於自然的概念。」（註3）依照畢卡索的說法，自然主義與近代繪畫，同樣地是概念化的，並非自然的物體本身。我們覺得自然主義的繪畫看起來比較像，是由於描摹某一物體時，對該物體的概念屬性表現得比較多；而近代主義的畫，對物體的概念屬性表現很較少，因此就不太像或是抽象化。圖27和圖28都是畢卡索畫的牛。圖27包含「牛」的概念屬性較多，看起來就比較像，但無論如何，圖27和圖28都不是真實的牛。

用語言表達概念也是如此，如果有人說他看到「一種動物」，他的含意就很抽象。如果他說看到「一隻貓」，所概括的範圍就比較明晰。如果他說看到的是一隻「黃色的小貓」，他要表達的含意就相當清楚。「一」是數的概念屬性，「黃」是色的概念屬性，「小」是體積屬性，「貓」是動物當中的某一類的名稱。所以，包含的概念屬性越多，表達的事物就越具體。

幼兒所畫的「蝌蚪人」不像「人」，因爲它所包含的屬於「人」的概念屬性很少。心理學家皮亞傑認爲二至四歲幼兒的認知過程，是一種「符號化的智慧發展」，他們漸能使用各種符號以及分辨符號和實際事物之間的區別。他們的心理符號是由視覺影像所組成，由於這個時期，幼兒是以直覺去瞭解世界，而且常常把注意力集中於某一事物的一些細節上，未能對該事物作整體性的了解，就未能認識部分與全體的關係。

皮亞傑並對心理符號是以視覺影像爲基礎，不是以語言爲基礎，他舉例說：黑猩猩不會使用語言，但牠也能形成心理符號，然後用身體動作模仿，表達出來。幼兒還不大會使用語言時，也能用身體動作，模仿表達他以前曾看到過的事物。（註4）

從皮亞傑的理論中，我們可以知道幼兒對外界事物形成概念，是以視覺影

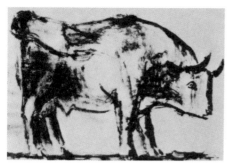
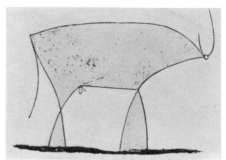

◆圖27　畢卡索所畫的牛，因為包含牛的概念屬性比較多，看起來就比較像。　◆圖28　同樣是畢卡索畫的牛，但這是「符號化」的牛。

像為基礎。但因這時期心理上的各種特徵，幼兒對外界事物的概念常常是自我中心的，直覺的象徵化，而且是注意某些細節，缺乏部分與整體之間的聯繫的。

　　我們可以根據以上的理論解釋幼兒所畫的蝌蚪人。蝌蚪人包含了「形」和「數」兩種概念屬性，如果是塗了色彩的，則再加上「色」的概念屬性。

　　在形成概念的歷程中，幼兒已能夠把「人」和小狗、小貓、小鳥等分類。他也知道人是用兩隻腳立起來的，人不會飛，人沒有翅膀，但是有手。

　　在數概念方面，即使是智障兒童，當他們真正會畫「人」之後，我以前蒐集到的資料中，還沒發現到把人畫成四隻腳或是三隻眼睛，兩個嘴巴的。後來看到一幅十三歲智障女童畫的人，有些有三隻手或三隻腳，表示她的數概念發展比不上幼兒。

　　剛開始畫人的幼兒，多數已經知道選擇那種被稱為「肉色」（即白、粉紅，再加上一點點黃的混合色）的顏色塗在人的臉部和肢體的皮膚上。中國兒童，畫眼睛頭髮用黑色，嘴唇用紅色，外國兒童就可能畫黃色的頭髮和藍色的眼睛。

　　幼兒喜歡用線描摹物體形象的輪廓，因為輪廓線較易把握物體形象的特徵，原始繪畫，很多也是用線勾畫出物體輪廓的。

　　蝌蚪人有一個大大的、歪歪斜斜的圓臉，因為幼兒在習慣上，首先注意對

◆圖29 幼兒從不會忘記給小貓畫耳朵
（上圖）
◆圖30 這是一般所稱「概念化的畫」
（下圖）

方的臉，儘管有著各種臉型，大致上，臉的形狀總是比較接近圓形，所以幼兒畫一個大圓圈代表臉。

　　為甚麼最初的蝌蚪人臉上只有眼睛和嘴？我經過了頗長時間的觀察和思索，發現到一項原則：動的刺激比靜的刺激更易引起反應。嬰兒常會用手指去抓別人轉動的眼珠和開闔的嘴唇，因為那是動的刺激。同樣地，臉上動著的眼珠和嘴給予幼兒強烈的感覺，再加上他自己的感受：眼睛看到新奇的世界，嘴可以吃東西、喝水和說話，因此就不自覺地把眼睛和嘴強調出來。相對地，靜態的、感受不夠強烈的鼻子和耳朵就常常被忽略了。

　　我們可以舉出其他的例證，幼兒在畫小貓、小狗、小白兔等動物，就不會忽略了畫耳朵，有時還特別強調豎立起來的耳朵（圖29）。那些動物的耳朵固然是一種很明顯的特徵，但牠們的耳朵會動也是吸引幼兒注意的重要因素。

　　手和腳那種動的感覺也十分強烈，手、腳使他們享受動作的快感，還可以拿東西、玩遊戲，快樂地跑跑跳跳。至於手腳應安放在那兒，似乎就沒有太大的關係了。幼兒只是直覺地把他所感受到的各面組合起來，但仍然有一個原則，腳是站著的，手長在兩旁。這就是幼兒所畫的蝌蚪人，「人」的概念化。

　　隨著兒童的心智發展，他們對外界事物的觀察也越來越精密和客觀，於是畫面上的「人」包含「人」的概念屬性也逐漸地增加，我們就覺得兒童所畫的人比較像「人」了。但在相當長的期間內，兒童畫人仍只是用線條勾畫平面的、二次元的輪廓，這就是通常稱作「概念化的畫」，在這段期間，兒童所畫的人，輪廓、樣子都差不多，只是長頭髮，穿漂亮裙子的是女性，短頭髮，穿褲子的是男性；高大一點的是爸爸、媽媽或老師，矮小一點的是小朋友，圖 30

就是一張十分概念化的畫，概念化的山及太陽，老師帶著三個小朋友去郊遊，老師高一點，小朋友矮一點，長頭髮穿裙子的是女生，短髮穿短褲的是男性。如果繼續這樣畫下去，缺乏指導和啓發，兒童的創作力將因而停滯，人們所說不要讓兒童畫走進「概念化」，是指此而言。

　　下列的五張圖片（圖31、32、33、34、35）是國小三、四年級學童的作品，這是創作力沒有受到適當啓迪，我們稱之為「概念化」的畫。

　　如果兒童創造力得以及時啓發，他們在繪畫方面將能順利地發展下去，一個多彩多姿的童真世界將在他們的畫筆下逐次呈現。

　　不過，不管兒童的創造力豐富或貧乏，只要他的心智發展正常，他所畫的「人」將隨著他的認知發展而日趨完整。著名的「古氏畫人測驗」，就是讓受試的兒童畫一個人，看看他所畫的人完整的程度，是不是注意到應該注意的細節，各部分比例是否恰當等等，然後按照標準給分，再把總分參照常模換算出該兒童的智齡。例如說，某一兒童實足年齡已九歲，但他只能畫臉部有兩隻眼睛的蝌蚪人，那麼，他的智齡只等於三歲至三歲兩個月。如果另一兒童實足年齡為六歲，他能畫出相當完整精確的人，得分超出了常模中智齡六歲的標準，那麼他就是智齡較實足年

◆圖31、32、33、34、35　這幾張兒童畫是創造力沒有得到適當發展的作品（由上至下）

齡高的兒童。根據學者的研究，認為畫人測驗的分數，在九歲年齡組，與推理、空間關係、視覺的正確性等能力，有相當高的相關。在低年級組，與這測驗的相關也很高（註5）。這裡的兩張圖（圖36、37），一張是九歲半智障兒童所畫的人，另一張是十歲一個月正常兒童畫的人（註6）。比照之下，就可證明兒童畫人與心智發展之間的關係了。目前國小啓智班甄選智障兒童所用的測驗，「古氏畫人測驗」也是其中的一種。

（三）復演說的痕跡

生物學中的「復演說」(Theory of Recapitulation)認為人的一生，完全是復演一次人類進化的歷程。在胚胎時期，最初只是一個單細胞生物，繼而分裂為多細胞，漸而演進至用腮呼吸、用肺呼吸而具備了「人」的雛形。這一段時期是把原生動物演進至人類的過程復演一遍。誕生以後，人類的智能和道德等發展，等於是從原始人演進至文明人，把人類從原始邁向文明的歷程重新扮演一次。

美國兒童心理學家霍爾（G. Stauley Hall）、瑞士教育家穆勒爾（Fritz Muller）把復演說應用到人類身心發展的程序上，他們認為兒童的遊戲或活動，等於是從原始的漁獵時代、畜牧時代，漸次地復演至農業時代而到達現代。

當然這種說法，缺乏科學上的根據。但從兒童繪畫的發展，我們卻可發現到復演說的某些痕跡。十歲以前的兒童，在繪畫方面所使用的一些符號，和原始藝術及我國早期象形文字中的同類符號，相當類似。而在表達方式上，兒童繪畫與原始繪畫，常有許多不謀而合之處。可見繪畫在溝通方面比語言更為直接。同時，人類對於外界物體形體概念的形成和將之符號化，其共通性是超越了時間和空間的。

這裡的三張圖片都是以人群為題材（圖38、39、40）。圖38是三年級正常兒童畫的一群賽跑的人；圖39是九歲的智障兒童畫的人群；圖40是原始壁畫中戰爭群像。這三張畫中的人，都簡化為只有圓形的頭，用線條象徵的兩手和兩足。我國早期的象形文字中，「子」字有寫成 🧍 或 🧍 。「立」字就是一個

◆圖36　九歲智障兒童所畫的人（左上）
◆圖37　十歲零一個月正常兒童畫的「完備的正面人」（右上）
◆圖38　三年級正常兒童的作品，畫的是運動會中一群賽跑的人（左中）
◆圖39　九歲智障兒童畫的人群（左下）
◆圖40　原始壁畫中戰爭群像（右下）

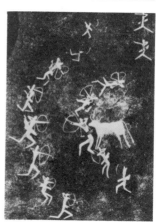

簡化的人站在地平線上的樣子 ⚊。而「人」字就像一個側面的人 ⼈ 。

　　兒童畫中那種側面正身的人，和正面側身的動物，也可以從古代的繪畫和壁畫中找到類似的表達方式（圖41、42、43、44、45）。圖41是女兒四歲時畫的側面人，她特別強調臉部突出的鼻子，因為看人的側面，突出的鼻子就成為明顯的特徵了。但人的身體卻是正面的，因為兒童直覺地感到人的兩手應這樣分別長在身體兩旁，而沒有想到側面的人只能看到一隻手，這正像兒童畫側面的汽車或桌椅，總是把四個輪子或四隻腳都畫出來一樣，有趣的是人的兩腳，卻轉向與面部相反的方向，也就是面部向前，腳卻向後走。這與圖 42原始圖案伊突

◆圖41 幼兒畫的側面正身人（右圖）
◆圖42 原始圖案中，伊突利亞〈跳舞的年輕人〉，也是側面正身的。（左圖）

利亞的〈跳舞的年輕人〉，所採用的畫法完全一樣。這是因爲幼兒只注意到每一部分，卻忽略了部分和全體的關係，圖43的原始壁畫，與圖44、45古埃及墓中的壁畫，所畫的側面人身體都是正面的。

除了畫人之外，漸漸地幼兒也開始畫些他所喜愛的動物。在托兒所和幼稚園階段的兒童，最喜歡畫的動物都是小貓、小狗和小白兔，他們畫的動物有兩種特徵：

1．動物的臉部多半是正向的，身體卻是側面的。這正和畫側面人相反，因爲兒童著眼於表現小動物的兩隻顯明的耳朵，和從面部兩旁長出來的鬍鬚。另一方面，他們直覺地感到小動物的四隻腳和拖在後面的尾巴。於是他們把這兩種印象揉和起來，成爲一種腳向前走，臉部卻轉向另一方向的有趣動物。（圖46）

2．小動物臉部的擬人化：皮亞傑曾經研究兒童對生命概念的發展，他認爲稚齡兒童，會以爲無論甚麼物體都是有生命的、有感覺的，當它們受到損害，它們都有所感覺，即使是一塊石子，如果被丟到地上，它也會感到它自己的破碎。長大一點後，兒童以爲凡是會動的都有感覺；再長大一點，他覺得自己能動的東西才有感覺。直到十一歲左右，兒童才能清楚地分辨那些物體有感覺有生命，那些沒有。

所以在稚齡兒童的世界中，就像迪士尼的卡通電影或是安徒生的童話，任何有生命的或無生命的物體，都像人一般的活著、感覺著，會說話、會思考。

因爲幼兒把他自己的情緒、感覺等投射到他生存環境的事物上去。兒童文學中的幼兒讀物，爲著滿足兒童心理上的需要，也常常把故事中一切物體都擬人化。

　　此外，幼兒本身一直生存在人的環境中，人的臉是他最熟悉、最感親切、

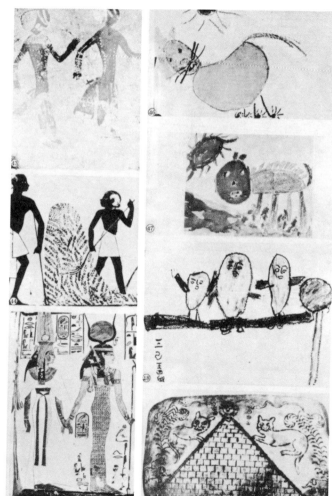

◆圖43　原始壁畫中的側面正身人（左上）
◆圖44　埃及十八王朝墓中的壁畫（左中）
◆圖45　埃及十九王朝墓中的壁畫（左下）
◆圖46　小貓的畫法剛好和畫側面正身人相反，幼兒畫小動物比較喜歡畫正面側身的。（右上）
◆圖47　擬人化的小貓（採自潘元石著《怎樣指導兒童畫》）（右中上）
◆圖48　智障兒童畫的擬人化小鳥（右中下）
◆圖49　刻在金屬上的遠古藝術品，圖中的貓是正面側身而且面部相當擬人化的，採自丹尼肯（Erich Von Daniken）著的《史前星際大戰》（右下）

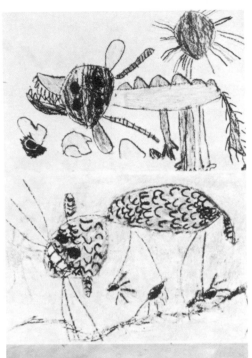

◆圖50 畢卡索的正側面混合的
變形人像（上圖）
◆圖51 觀點不固定的「怪獸」
之一（左上）
◆圖52 「怪獸」之二（左中）
◆圖53 觀點已趨一致的側面動
物（左下）

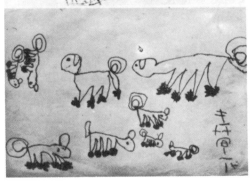

印象最深刻的。事實上，動物的
表情，有時候也和人的表情有著
某些類似之處，所以在畫小動物
時，遂不自覺地有擬人化的表
現，把小動物的臉部畫得和人的
臉部一樣（圖47、48、49）。圖47

的小貓，臉部多像一個小朋友；圖 48是一位九歲多的智障兒童所畫的小鳥，臉
部不但像人，還長了人的眉毛、鼻子和嘴。我常常在小巷的牆上看到兒童壁
畫，也有不少擬人化的動物和小鳥；圖 49是刻在金屬上的遠古藝術品，圖中兩
隻側身的貓，雖然作者已注意到只畫出看得到的兩隻腳。但仍是採用正面側身
的畫法，而且臉部相當擬人化。

　　當幼兒嘗試畫完全側面的動物時，或許他會面臨一些困擾，他所注意到的是印象深刻，感覺強烈的部分，他必須安排著，把這些部分組合起來。在賈馥茗編著的《心理與創造的發展》書中，說到很多兒童在畫側面人時，覺得突出的鼻子和雙眼、雙手同樣重要，就會產生一種正側兩面混合的概念，繪畫時便會把兩眼一起畫在側面上。書中並附有圖片。但我經過多方蒐集資料，還未發現兒童用這種畫法，倒是畢卡索所畫的人像變形，常有兩眼一起畫在側面上的情形出現（圖50）。有人認為他是從兒童畫中得到的靈感。

　　在女兒的作品中，倒是有兩張比較特殊的側面動物，可以說明兒童如何處理把特殊的「部分」組合成整體（圖51、52）。這種有趣的組合方式，也是常被人認為兒童觀點不固定的原因。

　　圖51的怪獸，是大女兒看電影後畫的大恐龍。恐龍嘴部採用側面的畫法，突出、張開，而且有尖銳的牙齒，這可能與平常觀察小狗所得的印象有關。但她直覺到動物有兩眼、兩個鼻孔，兩角和兩耳。如果把眼、鼻孔、角和耳採用正面的畫法，那就無法和採用側面畫法的嘴組合，變成嘴長到臉的旁邊去了。於是她採用俯瞰的觀點，使兩角、兩耳、兩眼和兩鼻孔能舒服地展開，而嘴又剛好能組合到嘴應該長的部位。至於身體，則完全採用側面的畫法，以表現動物的四隻腳和長長的尾巴。

　　圖52的動物，是小女兒畫的豹。豹的頭部也是採用俯瞰的觀點，以安排這動物的兩耳、兩眼及長在臉部兩旁的鬍鬚，動物的身體則採用側面的畫法。小女兒在畫此畫時，對於豹的腿仍停在以單線來畫的階段。但對豹的腳掌與利爪卻仔細的強調出來，而我們可以看出，她最感興趣的部分就是豹身上的斑紋。

　　這種有趣的組合和對注意的部分特別強調的方式，如果站在傳統的成人觀點來看，會認為上述的兩張畫簡直是四不像。但站在兒童認知發展的過程來看，這正表示了兒童對外界事物的觀察、體認，以及用自己的能力作解決問題的嘗試。也是兒童組織、創造和想像力發展的表現。在這時候如果媽媽以成人的觀點去指出畫中的「錯誤」，替他修改或是乾脆畫給他看，將變成不敢輕易嘗試，懶於觀察，而且習慣了依賴成人幫他解決問題的小孩。

　　所以，我們應該讓兒童從觀察和嘗試中去發現與創造；以畫側面的動物為

例，兒童漸漸地就會了解到，如何把側面的頭部和側面的身體正確地組合起來，雖然她仍是把四隻腳都畫在同一面上，但已是一種相當大的進展了。（圖53）

從兒童所畫的符號化人物，再回過頭來與上文所提到的復演說作一比照，就會發現到一些有趣的現象。這裡的三張原始繪畫圖片（圖54、55、56），圖54是舊石器時代的洞窟壁畫；圖55是紀元前約二千年青銅器文化時的作品；圖56是日本的古老圖案。當然這些作品，在繪畫技術上比兒童繪畫成熟，輪廓的把握也比兒童畫準確，但在表達的方式，輪廓特徵的取捨，以及符號化的現象，都和兒童畫中的符號化人物相當類似。在我國古代的象形文字中，也可以發現到很多充滿了兒童趣味的符號化「繪畫」。

我提出這些例證，倒也不是要為「復演說」找出一些支持的證據，而是想到如果站在另一觀點去看「復演說」，也許會發現一些不同的詮釋。

我們都公認環境對兒童的心智發展，有著不可忽視的影響力；如果兒童生活的環境中，缺乏適當的刺激，尤其是社會文化方面的刺激，則會使兒童的心智發展，陷於遲滯的狀態中。如能適時改換環境，增加刺激，兒童的智力也會隨著顯示出進展。有些學者曾對生活在孤兒院或棄兒收養所中的兒童觀察研究，發現

◆圖54　舊石器時代的壁畫（上圖）
◆圖55　紀元前約二千年的藝術（中圖）
◆圖56　日本的古老圖案：〈打獵〉（下圖）

他們多半有身心發展落後的現象，這種現象與他們所生活的環境太單調，缺乏玩具、缺少遊伴、缺少親子之間那種親密的、互愛的關係等等，有著很大的關連。此外，像著名的印度狼童事件，也是一個有力的例證，說明人類的孩子如果生活在狼群中，完全沒有人類社會環境的教育與刺激，則他的心智發展，就會陷於停滯。

如果我們把這種情形推演到原始社會中，就可以得到一個假設：原始社會的生活，環境十分單調閉塞，缺少刺激。生活在這種環境中的兒童，其心智發展也會顯得緩慢遲滯，即使到達成年，但心智發展到了某一階段，就可能停頓不前了。這種現象，可以從一些未開化的原始部落中發現類似的情況。這些社會中的成人，儘管生理成熟，但其心智能力，仍然單純稚拙得像兒童一般。但他們的新生一代，在接受了文明的洗禮之後，無論在生活的適應及解決問題的能力等，都和上一代有了相當顯著的差別。

上文我們曾一再把智障的兒童繪畫與正常兒童的繪畫比照，以印證繪畫與心智發展的關係。如以此原則推論，在我們所謂「民智未開」的原始社會中，單調的環境，貧乏的經驗，再加上材料工具的限制，這些保有赤子之心的原始藝術家，其作品自然地就和兒童期某一階段的繪畫很接近了。因此我們可以說兒童並不是「復演」人類史上的原始時期，而是那時期人類的心智狀態和兒童時期頗為接近，或者是說他們的心智發展得較緩慢，到某一階段就等於停頓下來了。所以他們在各方面的表現都與兒童相類似。

而生活在現代文明社會中的兒童，則因環境中刺激頻繁，競爭劇烈，心智發展不斷地得到啓迪、拓展，故能一步步地超越了人類史上過去的一些未開化的階段。所以我認為與其說是兒童在成長過程中「復演」人類史上的若干時期，不如說是因為現代文明的突飛猛進，使現代的兒童有著更適宜於拓展心智的環境，故顯示出對人類史上過去一些階段的超越。

素人畫家洪通是一位傳奇性的人物，他在五十歲左右才開始畫畫。資料中說他從小是一個孤兒，依靠叔父撫養長大，沒有受過教育，生長在台灣南部一個貧瘠的漁村中，生活十分困苦。在那非常單調閉塞的環境中，唯一的刺激就是巍峨地矗立在荒涼漁村中的大廟——南鯤鯓五王爺廟，那金碧輝煌的建築，

◆圖57A　洪通的作品（左上）
◆圖57B　女兒看戲後回來的畫的畫（左下）
◆圖58A　洪通的作品（右上）
◆圖58B　女兒畫的想像畫（右下）

屬於宗教的神秘氣氛，以及廟中迎神賽會時各種充滿地方色彩的表演，是洪通藝術生命的泉源。其中有些資料提到洪通是一位妄想型的精神分裂症患者，他的世界是關閉而孤絕的。

這個奇異老人的畫，色彩鮮明，畫面上的表象符號，空間關係的安排，觀點的不固定等，都與兒童畫十分類似，這裡的兩組圖片，一組是洪通的畫，另一組是兒童畫（圖57A、57B、58A、58B）。從這些畫面的對比，可以看出這位老人的赤子之心。撇開藝術價值不談，藝術界人士，亦公認洪通的畫，充滿了兒童畫那種天真、稚拙、歡樂的趣味，並具有一種古怪神秘的氣氛。

那古怪神秘的氣氛，與他可能是一個精神不大正常的人，以及他生活環境中的神靈、廟宇、古老的傳說等有關。

至於畫中洋溢著的兒童趣味，我覺得可以引用上述原始繪畫和兒童畫類似

的理論作詮釋。洪通是一個孤兒；在閉塞單調的環境中長成；沒有受過教育；再加上精神不大正常的人與現實世界的隔絕，這些直接間接影響到他的心智發展。根據心理學的資料，認為精神分裂症患者，在語文式智力測驗上所表現的成績，常會顯現智力減退的現象。因此這位老人，遂能保持著像兒童一般的心靈，不但在他的繪畫中表現出兒童畫的風格，據說他所表現的行為也十分純真，和他的年齡不大相稱。

洪通的例子，正好為本節作一總結。他說明了兩點事實：其一是環境刺激對心智拓展的密切關係，其二是心智發展的本質，應該是一種自我超越，如果無法作這種超越，則會停留在發展期中的某一階段上。而這些都會從繪畫中反映出來。

若從這角度去詮釋「復演說」，兒童成長過程中所表現的「復演」現象，實際上等於是不斷的作自我超越。

註釋：

1：《動物的智慧》又譯《動物奇譚》Prof. H. Munro Fox著，王克祥譯。

2：張春興、楊國樞著《心理學》P.276「語言的學習」。

3：新潮文庫《畢卡索藝術的秘密》P.169畢卡索論藝術。

4：蔡春美著《兒童智慧心理學》第三章皮亞傑智慧發展學說概述。

5：台北兒童心理衛生中心等合編的《如何發展智能不足兒童的特殊教育》P.24「畫人測驗」。

6：商務印書館，黃翼著《兒童繪畫之心理》。

第五章：表達與溝通

（一）從壁畫說起

街頭巷尾的磚牆或水泥牆上，常常展示著大幅的兒童壁畫。兒童用粉筆或蠟筆很自由地，不受任何限制地在大大的牆上塗抹著，完全是自動自發的，既不是被老師和媽媽迫著、哄著畫；也不怕畫得不好被別人笑；更不是為了取悅成人，想得到大人的誇獎，所以那些壁畫雖然是沒有組織，不太講究構圖的集體創作，但卻十分吸引人，而且是最真實的兒童畫。

有人認為兒童在繪畫時，一方面是為了滿足自己，另一方面是要取悅他人。所謂滿足自己，如劉奎（G. H. Lugact）所說的：兒童是為了快樂而畫畫。他認為兒童繪畫，是遊戲活動的一種。兒童的身心，透過這些遊戲活動，而得到順利的成長與發展。至於取悅他人，就是要獲得別人的注意與讚許，為了要達到這個目的，兒童有時會故意隱藏自我或模仿他人。此外；由於成人在評選兒童畫時，常會不自覺地讚賞具有所謂兒童畫特徵的作品，所以有些兒童，在繪畫時特別將這些兒童的特徵加以強調，以求引起成人的注意和誇獎。

因此，人們認為兒童壁畫，滿足自己的成份較多，它不同於教室中的繪畫作業，不必要取悅他人，因而兒童壁畫，沒有那些所謂兒童畫的特徵。

根據我所作的觀察，兒童在牆壁上塗抹，固然是為了滿足自己。在畫壁畫時，也不必顧慮到取悅老師或父母，然而，不可否認，除了滿足自己外，兒童壁畫，還含蘊著另一種作用——溝通。

兒童在五、六歲左右，如果創造能力沒有受到抑制，他們已能順利地使用各種表象符號。而且由於生活範圍和興趣的擴展，他所生活的環境宛似迪士尼的卡通世界，繽紛燦爛，充滿了新奇和吸引力。因此，他急切地想把他的感受表達出來，兒童在這段期間，對於繪畫，往往表現出一種狂熱，他們不但在紙上畫，也在地上、牆上盡情地塗抹。

這時期的兒童，也能正確而順利地使用語言符號，所以他們也喜歡說話，

常常發問、述說、罵人或編織故事。

　　從兒童的壁畫中，可以證實繪畫是兒童的另一種語言，他們藉繪畫以達成溝通、述說、罵人或編織故事等作用。

　　至於兒童壁畫，說它沒有所謂兒童畫的特徵是不正確的。或許有少數兒童，會為了取悅成人而強調兒童畫的特徵，但實際上，兒童畫特徵的形成，與兒童的認知發展有關，兒童只是忠實地把他們的感受加以組合，用自己的方式表達出來。所以在壁畫上，我們仍然可以看到正側面混合的人或動物，擬人化的小鳥、符號化的太陽、人、花和房屋等等。以此看來，那些兒童畫特徵應該是自然形成的，而不是為著取悅成人。

　　壁畫中溝通的作用十分明顯，顯然地，兒童不但希望別人看到他的畫，也希望別人看懂他畫中之意。畫面上很注重裝飾性，可見他們並不是隨手亂塗，而是一心一意地創作。有些壁畫附加簡單的文字或注音符號用作說明。也有些在畫旁寫上剛學會的1234、ㄅㄆㄇㄈ，甚至很神氣地寫上幾個歪歪斜斜的英文字母，表示他已經學會了某些東西。如果純粹是為了滿足自己，他們並不需要這樣做。

　　在壁畫中，兒童情緒的投射也十分明顯，尤其是反抗和攻擊傾向。有趣的是，如果這是一面經常洗刷的牆，或是成人禁止兒童在該牆上畫畫兒，那麼，這面牆上的壁畫就會特別多，畫得也特別大，還加上好些凌亂的線條。

　　最常見的具有攻擊性的壁畫，就是畫一個人和一隻烏龜，寫上×××王八蛋。或是畫男生牽女生的手，寫上××愛女生。像這些攻擊性十分明顯的壁畫，已經不止於發洩自己的情緒，而是要使對方能看到、生氣，以達到他作畫的目的。因而這也不是純然的滿足自己，其中就包含了另一種目的的溝通作用。

　　兒童在所畫的東西旁，加上文字說明，這是一般兒童畫中經常可以發現的現象，例如，畫運動會時，要寫上「運動會」三個大字。畫菜市場，就會在魚的旁邊寫上「魚」字，在水果旁邊註上「桔子」或「李子」，一個小朋友畫「我的家」時，不但在媽媽的化粧台上註明「化粧台」，還在門前的小汽車寫上「爸爸的金ㄍㄨㄟ（龜）車」（圖59）。用意十分明顯，這是怕別人不知道那

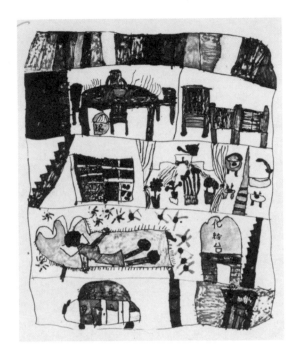

◆圖59　媽媽的「化粧台」和「爸爸的金龜車」，採自潘元石著《怎樣指導兒童畫》

是化粧台，也怕別人以為門前的汽車是路過的車子，所以她要特別加以說明。

圖 60，女兒畫魚時按大中小分類，然後在旁註上「大」、「中」、「小」。圖 61是一位國小三年級的小朋友，畫了他自己和他的狗，為了使人人都知道那是他的愛犬，所以在狗身上寫上「郭世聰的狗」。圖 62、63是兩位智障兒童的畫，他們分別在所畫的動物旁邊註明「駱駝」、「牛奶奶牛」。

兒童在完成了一幅畫時，他的成就動機得到了滿足，通常自己會感到很得意，他們會把這份得意的情緒一起表達出來。

在幼稚園裡，老師評分的方式是在畫的背後打圈，圈越多就等於說這幅畫越好。而幼兒上學後，就會知道一百分所代表的意義—最好的。女兒在幼稚園的階段，有時在家裡畫畫兒，沒有老師給她評分，她就自己評分，圖 64是作品的背後，她不但給自己打了100分，還加上許多圈圈，代表那是「最棒」的畫。

壁畫上也常可看到這種自認為「最棒」的情形，給自己打一百分，還寫上好大的名字。

所以兒童在畫壁畫時，和在紙上畫畫的情形並無差異，只是更自由、更真實些而已。

研究原始繪畫的學者，對原始繪畫的作用，有著各種不同的解釋，較為大

家所熟知的是：原始繪畫具有符咒作用，宗教崇拜（如墓穴、洞窟、祭壇，或是非原始的壁畫，像我國有名的敦煌壁畫，都具有濃厚的宗教意味）。也有解釋爲起源於遊戲和表現的衝動；但不可否認，原始繪畫也具有傳達、紀錄或說明的作用。

　　漁獵時代的人，看到了滿山遍野的獸群，或發現了出沒於某處叢林的野獸，他們就把所看到的畫出來或刻在岩壁上，一方面作下紀錄，另一方面，是把這種訊息傳達給別人。這種傳達訊息的方式，雖然簡單，卻超越了時空。生活在二十世紀的我們，仍可從那些原始繪畫了解當時人們的生活環境，感到他們看到獸群時的激動，行獵時的緊張以及獲得豐富獵物時的歡愉。同樣地，畜牧時代的繪畫可以使我們感到動物的馴順和部落的形成。而當我們看到某些器物上的植物紋樣時，我們很快地領會到那是農業時代來臨的訊息。這種訊息的紀錄和傳達，也可以從古印第安人的圖畫記事，和象形文字中尋找得到。

　　當兒童看到一隻可愛的小狗、一條毛蟲或一朵小花，他們也有一種衝動，他們急切地要把這訊息告訴別人。當他們受到老師的誇獎，受到隔壁小朋友的欺負，也急切地要把這份得

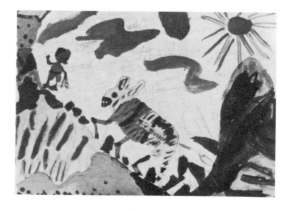

◆圖60 「大」、「中」、「小」魚
（上圖）
◆圖61 〈郭世聰的狗〉（下圖）

意，這份憤怒表達出來。所以兒童常常拉著家人、同伴，去看看他所看到的東西，或是用有限的詞彙，再加上兒童的邏輯去描述他所想、所感受的事情。兒童畫既然是兒童的另一種語言，則兒童用繪畫作傳達和溝通，也是理所當然的。兒童要把他所看到、所想到的事物畫出來給別人看，這和原始人以圖畫紀錄和傳達訊息的動機可說是極為類似的。

◆圖62、63 台南市新興國小啓智班小朋友所畫的動物，為了要使看畫者知道那是甚麼動物，他們特地加上文字說明。（上、中圖）
◆圖64 這是一張「最棒」的畫，一百分，還加上許多圈圈。（下圖）

　　兒童在命名塗鴉的階段，就很明顯地表現出這種傳達和溝通的需要，他們雖然還未能隨心所欲地畫出一些東西，但在畫畫的時候，一面畫，一面喃喃自語，說明和解釋他要畫的是甚麼，希望能使別人明瞭他作品中所表現的一切。

　　如果我們細心觀察，就可發現兒童在畫畫時，經常配合各種有趣的表情或動作。例如他要畫一隻兇的小狗，他會作出兇惡的、露牙咧嘴的表情，或是發出咆哮的、汪汪的聲音。畫小鳥時，會突然停下來，伸開雙臂學小鳥飛的動作，然後再接著畫下去。畫媽媽的時候，臉部表情溫柔而寧靜，也有時一面畫一面唱著和所畫事物有關的歌。可見兒童在畫畫時，一方面專注忘我的創作，另一方面也很渴望能表達他所感受的一切，使看到的人能獲得共鳴。

　　根據資料，患有自閉症的兒童陳煥新，在使用繪畫治療的過程中，社會行為的發展頗有進步。藉著繪畫使自閉症的兒童和外界逐漸恢復溝通，足以證明繪畫具有表達和溝通的功能，並不純粹是為著滿足自己的需要。

（二）主觀感覺的表現

・食物、安全和愛

　　小鳥剛從蛋中孵出來時，第一件事就是把嘴巴張得大大的，等待著鳥媽媽一次又一次的餵哺食物。嬰兒也是如此，生下來後，完全是無助地依賴著媽媽的保護、照顧和餵飽那不斷地饑餓的肚子。

　　所以足夠的食物、母親的愛和保護，是從嬰兒到幼兒階段中最大的需求、滿足和快樂。一個正常的兒童，常常不自覺地把這份需求、這份滿足與快樂表現在畫面上。就讀於幼稚園大、小班的小朋友，很喜歡畫動物媽媽帶著動物寶寶，再加上豐富的食物和溫暖的太陽，可說是基於這種心理。

　　圖 65（見彩色頁）就是這樣的一張畫，慈祥快樂的小白兔媽媽帶著可愛的兔寶寶，多麼令人羨慕的母愛！排列得整整齊齊的紅蘿蔔是很豐富的食物。兔寶寶前面的小房子，是一個甜蜜的家，給予兔寶寶安全和保障。藍天上紅紅的太陽，光明而溫暖。這張畫充滿了歡樂的、滿足的氣氛。

　　圖 66則是小狗的快樂家庭，狗媽媽帶著一群小狗，由於女兒常常看到小狗圍著狗媽媽吃奶，她在畫中也給小狗準備了足夠的食物——替狗媽媽畫了好些

乳房。她也沒有忘記給狗媽媽準備食物。當然，狗媽媽是不吃紅蘿蔔的，她給狗媽媽畫了一隻碗，她說：碗裡的是飯和骨頭。這也可說明兒童在畫畫時也加入了本身觀察的經驗。

　　圖 67這位小朋友給睡在繭裡的蠶寶寶準備了好些桑葉作為存糧。可見食物在兒童心目中是十分重要的。根據兒童養蠶的經驗，他們知道蠶寶寶把自己關在繭裡，先變蛹，然後再經過好多天才能變成蛾飛出來；為了不使蠶變成蛹的過程中挨餓，給蠶寶寶預先在繭裡放些桑葉是必需的。這就是兒童赤子之心所構成的邏輯；他設身處地的想給蠶寶寶安排一個舒服的、有足夠食糧的小家——繭，好讓牠順利度過那麼多天破繭成蛾的日子。

　　有一次，南師附幼小班的幼兒們，用不同顏色的麵粉做雕塑遊戲，一個小女孩用麵粉捏塑了一個小小的像碗那樣的容器，裡面放了兩個大一點和一個小一點的麵人兒，她說明：那東西是小船，船上有

◆圖66 小狗的快樂家庭。（上圖）
◆圖67 兒童給睡在繭裡的蠶寶寶準備了好些桑葉作存糧。採自《兒童月刊》。（下圖）

爸爸，有媽媽，有「我」。那是爸爸媽媽帶我去划船。

幼兒在聽故事時，也十分重視這種完美的親子關係，而且希望故事有一個圓滿的結束，主角可以享受到「快樂的生活」。

這些例證說明了幼兒的基本需求，愛與安全，和維持生命所需的食物是同等重要的。間接地，從上述的例證中，也可看到幼兒對人的環境方面的認知，諸如：對家庭的隸屬感、家庭關係，及自己在家庭中所扮演的人物角色等。

由於幼兒在畫這類題材時，不論是動物家庭或人類家庭，畫面上「媽媽」出現得很多，而「爸爸」出現得比較少。於是，有些研究兒童繪畫的學者，以佛洛依德的精神分析學為根據，認為幼兒期正是佛氏所謂性器期，男孩喜歡畫媽媽，是這時期戀母情結的表現。而太陽則是父親的象徵。幼兒經常在畫上畫媽媽、孩子，再加上一個太陽。如果太陽象徵父親的話，那正好表現了一種完全的家庭關係。同時，在家庭中，父親經常扮演比較嚴厲的角色，不像母親那樣的慈祥親切。兒童對父親是敬畏而又崇拜，太陽正可代表這些特性。日本的淺利篤氏，也強調兒童畫面上的太陽，隨著色彩的不同，更可顯示出該兒童的父親是健康，或是病、死，或遠離。關於這點，在王家誠著《了解兒童畫》書中第113頁「變色的太陽之謎」中，列舉了各種反證，故不再贅述。

在這裡，我只想提出我的疑問：為甚麼幼兒畫媽媽不用象徵手法（這些學說中認為船、房子、汽車等是母親的象徵，但兒童總是直接畫媽媽的時候比較多），而畫爸爸卻要以太陽為象徵？此外，在我的觀察中，並不是男孩才喜歡畫媽媽，女孩更喜歡畫媽媽。所以我曾用各種方法問幼兒為甚麼比較喜歡畫媽媽，再加上我的觀察、分析，可以歸納出下列幾種原因：

1 ．從嬰兒時期開始，一個正常家庭的嬰兒，就是生活在媽媽的哺育、照顧、愛護和關懷之中，所以兒童在感情上，特別依戀媽媽。他們長大一點後，受了驚嚇、跌痛，或是受到欺負，總是哭著回家去找媽媽，以求媽媽的呵護和安慰。

不但人類的嬰孩如此，動物的嬰孩也是如此，牠們需要食品，更需要媽媽溫暖的懷抱。有一個著名的研究，是哈洛(Hawlow，1958)所作的猴嬰研究，他把剛出生的小彌猴和猴媽媽隔離，然後供給猴嬰兩種「人造媽媽」，一個是用鐵

絲組成，附有奶瓶能供給猴嬰食物的「鐵絲媽媽」；另一個是用海綿、橡皮做成，包裡著柔軟毛毯的「毛毯媽媽」。結果他們發現猴嬰只在饑餓時去找「鐵絲媽媽」取得食物。而「毛毯媽媽」柔軟溫暖的懷抱顯得比食物更為重要；在移去了「毛毯媽媽」時，即使「鐵絲媽媽」和附著的奶瓶仍在猴嬰面前，小猴嬰仍會表現出懼怕和焦慮。主持者使電動的機械人或玩具熊突然出現在小猴嬰前，當牠受到驚嚇，首先的反應就是爬到「毛毯媽媽」的懷抱中，緊緊地抱著牠的毛毯媽媽，以求得安全和慰藉。

人類的嬰孩和動物的嬰孩一樣，「媽媽」在他們的心靈中具有特殊的意義，甚至在我們成年後，突然面臨某些困難和挫折時，也常會不自覺地呼叫「我的媽呀」！至今我還未發現有人在面臨危急或突發事件時，不自覺地呼叫「我的爸」的。

所以幼兒喜歡畫媽媽，是一種自然而合理的反應。而且不論男孩或女孩，對媽媽的需要與依戀是一致的。

2．在目前的社會型態中，仍受著傳統中「男主外、女主內」觀念的影響，多數家庭的父親，都是擔任賺錢養家，在社會中爭取財富、地位和事業成就的角色，所以父親都是比較忙碌，在家的時間比較少，和孩子的接觸也比較少。幾年前曾經有一個運動，名為「爸爸回家吃晚飯」，就是呼籲身為父親的要多留點時間在家裡，保持和子女之間的親密關係。現在則提倡「新好男人」，希望作父親的也能分擔家務，哺育嬰兒。此外，在傳統的觀念中，爸爸多數扮演著「嚴父」，所以在幼兒階段，對父親的感覺是敬畏多於親近。

家庭中的「媽媽」正好相反，即使是職業婦女，她們也儘可能地在工作完畢，立即趕回家中照顧幼兒，以至於有些行業對一些已婚婦女無法全神貫注於事業上表示困擾。媽媽在家庭中扮演著慈母，和孩子的接觸較親密。所以幼兒在畫畫時，很自然地就會想到畫媽媽。

3．幼兒在畜養小動物，或觀察一般動物家庭時，看到的總是動物媽媽帶著動物寶寶，很少看到動物爸爸的出現。一位幼兒有一次看到雞媽媽帶著一群雞寶寶，他就問媽媽：「小雞的爸爸那兒去了？」媽媽躊躇了一下，知道幼兒無法了解在動物家庭中，真正擔負起父親責任的雄性實在是太少了。為了不使幼

兒純真的心靈受到傷害，這位媽媽答覆說：「小雞的爸爸上班去了。」

　　動物的爸爸既然經常「上班」去了，幼兒畫動物家庭的時候，根據他們觀察所得，也就常畫動物媽媽帶著小動物，而把動物的爸爸忽略過去。

　　4．表現「媽媽的概念」比表現「爸爸的概念」容易把握。幼兒畫中的媽媽，大都是長長的鬍髮，漂亮而顏色鮮艷的花衣服，塗了口紅的嘴唇，微笑的神情。爸爸畫起來就不像媽媽那麼漂亮，所以很多女童不喜歡畫男生，不巧的是爸爸正是男生。

　　上述這些喜歡畫媽媽的原因，和佛氏精神分析學中所提到的戀母情結，並無必然的關係。

· 太陽組曲

　　有一次我帶著學生到台南啓聰學校參觀，潘元石老師正指導一班小學三年級的失聰兒童上美術課，一個小男生畫一個人在睡覺，臉部卻是藍灰色的。我的學生覺得很奇怪，潘老師和那小男生用手語交談了一會兒，解釋說：「那小男生認為晚上睡覺時熄了燈，在黑暗中人的臉就會是藍灰色的。」這可證明兒童對於色彩的運用，有他自己的理論根據，其中不少是本身觀察得來的經驗，並非是潛意識的投射。

　　兒童畫中的太陽亦然，上文說過，兒童畫母親不用象徵手法，畫父親也大可不必以太陽為象徵。因此，有些學說中提到正常家庭兒童畫完整的太陽，孤兒畫殘破的、光芒稀少而弱的太陽。紅色太陽代表健康的父親，藍、灰、黑色、紫色的太陽表示父親離家、生病或死亡。如果我們仔細觀察兒童畫，就可發現正常家庭的兒童，或因畫面的需要，或因作畫時天色的陰晴，或因他們所想表達的某種情況，他們會畫各種不同形狀、不同色彩的太陽。而我參觀過多次孤兒院院童的畫展，孤兒們畫的太陽，無論色彩形狀都和正常兒童無異，並不是都畫殘破、異色的太陽。

　　兒童喜歡在畫面上畫太陽，可歸納為兩種原因。

　　1．白天兒童在戶外遊戲時，陽光使他們感到光明、溫暖。所以他們畫白天戶外的景物，不會忘記加上一個太陽。兒童在畫室內或晚上的景物時，就不會加上太陽，而是視情況的需要畫上燈，或是月亮和許多星星，如果說太陽是父

親的象徵，那麼，在室內，尤其是在黑暗的夜晚，應該更需要代表著強壯有力的父親作爲稚弱心靈中的守護神才對。

兒童知道在應該畫太陽的時候畫太陽，而不會在晚上或在室內畫上太陽，這表示畫太陽對他們來說是受經驗的影響，是對環境的認知，並不是把太陽作某些象徵。

2.模仿和裝飾：以圖68(A)這種符號代表太陽，似乎是超越了時空的。非洲的原始圖案〈歌頌太陽〉，裡面的太陽就和現代小朋友畫的太陽大同小異（圖69）。在丹尼肯所著一系列有關史前文明的書中，提供不少史前文物的圖片，

◆圖68　這些符號是超越了時空的

D　C　B　A

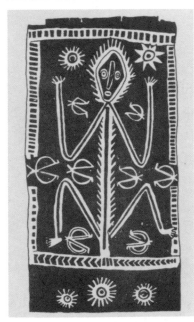

◆圖69　非洲的原始圖案〈歌頌太陽〉，裡面的太陽就和兒童畫中的差不多。

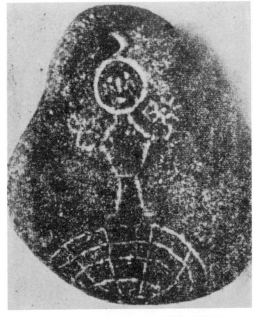

◆圖70　西元前約九千至四千年間的石護符，所畫的太陽、月亮和小朋友所畫的十分類似。

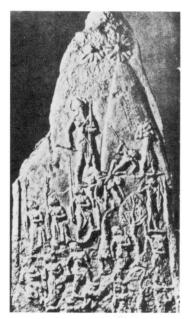

其中圖70是一塊大約西元前九千年到四千年間的石護符，符中所刻的人右手拿著月亮，左手拿著太陽，這代表太陽和月亮的符號，和現代小朋友所畫的太陽與月亮十分類似。圖71是西元前二千三百年前拿朗·辛地方的石刻，天空有兩個太陽，太陽的形狀也是圓形的核心，放射出直線的光芒。圖72的金質圓牌上的太陽、星星、月亮，都是擬人化的，有眼睛和嘴巴，這也是小朋友喜歡畫的一種形式。

◆圖71 西元前二千三百年前的石刻，天空中的太陽不但和小朋友畫的一樣，而且有兩個太陽。

◆圖72 這塊金質圓牌上的太陽、星星、月亮都有眼睛嘴巴，小朋友也喜歡這樣畫。

◆圖73 各種擬人化的太陽。採自夏勳，鄭明進編著的《插畫的認識與運用》。

在《插畫的認識與應用》書中，談到「太陽的表現」時，認為：「在中外的許多名設計中，除了那擬人的面孔表情不一樣之外，在形態上大都是相似的。」圖73就是各種擬人化的太陽。而這些形式的太陽，我們也常在兒童繪畫中可以看到。

由此可見，人類在掌握事物的共同屬性，形成概念，用符號表達出來的歷程，是相當一致的，尤其是某些十分具體、十分直覺的概念。因此不僅是圖68(A)（太陽）這個符號超越了時空，其他如圖68(B)（花）、圖68(C)（月亮）、圖68(D)（山）這些符號，也成為超越時空的「語言」。從原始到現代，從未開發的部落到文明社會，從兒童到成人，都可以理解及使用這一類的符號。

這類符號的形成，除了直覺地掌握了那些事物的「形」的共同屬性外，不可否認地，其中還包括了兩種因素：模仿與本身對該事物認知的經驗。

以太陽這種符號來說，兒童對太陽的認識是圓形的、紅色的，有許多外射的光線。然後，他看到別的兒童把太陽畫成這種符號，看到故事書、畫片、街頭或電視上的廣告、課本等等，都是以差不多的符號代表太陽，於是，他在畫畫時想要畫太陽，自然地就畫出他所熟知的符號。至於太陽的位置，如果我們細心觀察，就會發現到太陽在畫面上十分具有裝飾性，兒童會很適當地決定把太陽畫在甚麼地方，而且知道在怎樣情況之下畫完整的太陽，怎樣情況之下畫不完整的太陽。

例如說：即使住在城市，沒有看到過太陽從群山間昇起，或是從水平線上緩緩上昇的兒童，也懂得在上述的情形下，應該把太陽畫成半輪紅日。這種畫法多半是模仿而來的，絕非所謂「殘缺的太陽」是父親生病，死亡、或家庭破碎的象徵，也不是孤兒才畫這種殘缺的太陽。

圖74和75是同一兒童的作品，旭日初昇時，太陽只露出三分之一的面孔，天色大亮之後，紅紅的太陽完整地掛在天邊。從這正常家庭兒童所畫的太陽來看，畫面上太陽的完整與否，是決定於他的經驗和認知，與父親健康與否並無關聯。

書本和傳播媒體，提供了更多有關太陽的常識和傳說。當兒童知道了陽光是七色的，他們就會畫彩色的太陽（圖76），這並不能解釋為該兒童的父親「多

◆圖74、75　同一兒童所畫的太陽。天剛破曉時，太陽在兩山間只露出二分之一，等天已大亮，太陽變得又紅又完整。
（右上、中圖）

◆圖76　女兒看到三稜鏡把陽光分解為七色，遂畫了彩色的太陽。
（右下圖）

◆圖77　女兒畫的綠色太陽。
（上圖）

彩多姿」。隨著天色的陰晴，兒童會畫出黃色的、灰藍的、綠、紫的太陽。在女兒幼年的作品中，各種形狀及不同色彩的太陽都在畫面上出現過。（圖77）

　　人類自從成功地登陸月球後，有關太空和行星系統的常識日益普遍，不少兒童都是小小天文家，具有豐富的天文常識，舉例來說：多年前美國新聞處曾展出太空人從月球帶回的岩石，並詳細說明這岩石的年齡比地球遠為古老，所以月球可能是從另一行星系

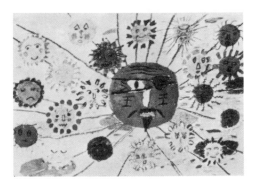

統飛來，受到地球的引力而成爲地球的衛星。當時無數的人潮湧去爭觀這月亮來的石塊，不少父母帶著孩子去看看以增廣見聞，一時間兒童都喜歡模仿太空人，畫太空人和佈滿坑坑洞洞的月亮。女兒在看過那其貌不揚的岩石和說明後，很感慨地說：「原來月亮是一個愛上了地球的老太太」。這種太空知識的傳播，深深地影響了兒童畫筆下的太陽、月亮和行星系統。圖78那位小朋友畫了一個太陽家族，顯示出這位小朋友對行星系統的知識。

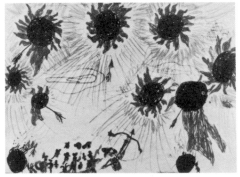

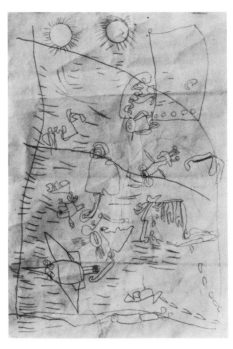

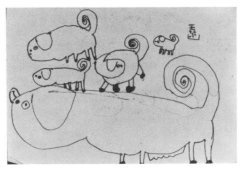

◆圖78　好熱鬧的太陽家族。（上圖）
◆圖79　天空有十個太陽的后羿射日圖。（中圖）
◆圖80　看了電影「我從那裡來」，兒童的畫上出現了兩個太陽。（左圖）
◆圖81　幼兒畫狗媽媽時，並不避諱畫乳房。（下圖）

◆圖82　畫一隻「男」的
小狗，也不避諱牠的性
徵。〔上圖〕
◆圖83　彩色、擬人化的
太陽，甚富裝飾性。採自
《兒童月刊》。〔下圖〕

　　小女兒在讀了
后羿射日的神話
後，畫了一幅后羿
射日圖，天空中有
十個有表情的太
陽，躲過了箭而大
笑的，看到箭露出
害怕或愁眉苦臉神
情的，被射中了而
驚懼、死亡的。這
是傳說對兒童畫產
生影響的一例。
〔圖79〕

　　另一小朋友看了電影「我從那裡來」，內容是說一些居住在有兩個太陽的
星球上的兒童，因為他們所居住的星球面臨毀滅，所以移居到我們這個地球
上。那小朋友遂畫了一張有兩個太陽的畫（圖80）。而圖71的紀元前石刻，天空
中也有兩個太陽，可能該石刻含有某種宗教或其他的意義。上述這些例證，均
足以說明太陽不等於父親的象徵。

　　一個正常家庭的正常兒童，對於父母的愛和依戀，並沒有到達不能見容於
社會道德的地步，所以他們不需要把這份親子之情化裝成某些符號出現，也就

是說他們可以很放心地畫他們的爸爸和媽媽。不必用各種象徵符號代替爸爸媽媽。同樣地，在幼兒時期，社會道德標準尚未在他們幼小的心靈中形成龐大壓力，所以他們不但畫爸爸媽媽不需用象徵手法，甚至當他們開始注意到一般動物的性徵時，他們也是很直率地，不使用任何象徵手法地表現出來。圖8 1 女兒畫狗媽媽帶領著小狗，她就強調狗媽媽的乳房。圖8　2　女兒畫一隻「男的小狗」，更是直率地把牠的雄性性徵畫出。如果我們能體認這點，就能更客觀地去看兒童畫，承認兒童畫是兒童心智成長的另一種紀錄。

至於太陽在畫面上的裝飾性，兒童畫中表現得相當明顯，兒童知道把太陽佈置在畫面最適當的空間。而且，兒童也很喜歡把太陽畫成向日葵形，或是在圓形核心外畫上朵朵火燄，或是加上眼睛嘴巴而成擬人化（圖83）。這一類型的太陽，常常是模仿故事書中的插畫和一般廣告設計。現在大眾傳播事業十分發達，兒童也常常從電視廣告中模仿有關太陽的各種形式的設計。

外一章

一個早上，我到博愛國小去參觀台南師專五年級同學的教育實習。正好有兩班一年級的兒童在上美勞課，我們很驚異地看到，有些兒童不但畫了藍、綠、黑等色彩的太陽，還有些畫了四、五個太陽。於是我們展開了訪問，那是一項相當困難的訪問，因為那些兒童入學才一個多月，有些未上過幼稚園，有些不大會說國語，而且怕老師。所以同學們要用閩南語，很有耐性地套出小朋友的話。

盧同學問一位畫黑色太陽的小朋友：

「你媽媽在不在家？」小朋友點點頭：「在。」

「那你爸爸在不在？」

小朋友搖搖頭：「不在。」

聽了這個答案，我們都有點緊張和興奮。盧同學把聲音裝得很溫柔，問：「你爸爸到那兒去了？」

小朋友作了一個不耐煩的表情：「上班嘛。」

一陣笑聲之後，盧同學問他爲甚麼把太陽畫成黑色，他再也不肯回答了。

郭同學和王同學訪問了幾位畫藍色太陽的兒童。他說：他們的爸媽都健在。只有一位小朋友說父母都不在，因爲他現在住在「阿媽」（外婆）家。

至於爲甚麼他們畫藍色太陽，他們也說不出所以然。據我的觀察，這幾位小朋友似乎缺乏繪畫方面的訓練，也可以說還未把繪畫當作是表達或創作的歷程，（據他們的導師說，這幾位小朋友湊巧都是沒上過幼稚園直接就上小學的）。在畫畫時，總是隨手撿一根蠟筆就往畫面上塗。如果拿到的是綠色，就全部用綠色打輪廓，拿到藍色，就全部用藍色打輪廓（圖84）。或是他先用某種顏色的蠟筆畫了一會兒，再隨便換另一根來畫。圖 85這張畫的作者，畫了四個粉紅色輪廓線的人，想起該換一種顏色了，就撿起一根藍色，把太陽、地，和其中一個「人」的手，統統用藍色來畫。

此外，根據我那喜歡觀察自然現象的小女兒說：在某種情形下，太陽在濃厚的雲層中，會呈現出藍綠色的現象。

有些兒童在畫面上畫了好幾個太陽 （圖86、87、88），在接受我們的訪問時，其中一位兒童說他「看到過好多太陽」。我們問他是在那兒看到的，他指著操場：「在外面」。

我和實習同學討論的結果，可歸納爲下列幾種原因：

1．據實習同學說：他們在實習期中，發現到一年級小朋友上美勞課時，有些小朋友很快就畫完交卷，老師看到時間還早，有時就讓小朋友在畫上「畫個太陽」。如果畫完太陽，小朋友看到別人還在畫，他可能又再加個太陽，於是太陽越畫越多。

2．如果有一個小朋友在畫上畫了好幾個太陽，坐在他附近的小朋友也會跟著畫好幾個太陽。兒童之間，常常互相影響，互相模仿。

3．可能他們看過書刊中顯示太陽在天空不同角度，使我們在視覺上感到太陽或大或小的圖片；以及分析日蝕月蝕的圖片。這些圖片，天空中都有好些連續的太陽或月亮。

4．根據我個人的經驗，有時傍晚日落前，太陽會變成一個不眩目的橙紅色大球，小朋友很喜歡看這時候的紅太陽。但看了一會兒，把眼睛移開，眼前就

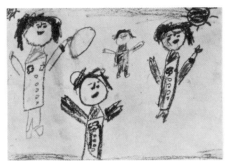

◆圖84　這位小朋友隨手拿了一根藍色蠟筆，把人、太陽都畫上藍色輪廓線。（左上）

◆圖85　這位小朋友大概想起該換一種顏色了，遂把太陽、地，和畫中一人的手，統統畫成藍色。（左中）

◆圖86、87、88　畫面上有好幾個太陽的兒童畫，是國小一年級兒童作品。（左下及右上二圖）

◆圖89　這張奇怪兒童畫的作者，據說是一位不知父親是誰的兒童。（右下）

會出現好幾個紅太陽的負後像──綠色太陽。圖 86那位畫了四個排列整齊、綠色輪廓線太陽的小朋友，說是在外面看過「好多太陽」，可能就是在這種情形下看到好幾個太陽的負後像。

另一種情形是，小朋友剛哭過，眼睛含著淚時，有時也會看到好幾個連續的太陽。

當放學鈴響了，我離開了博愛國小的校門時，吳同學匆匆趕來，交給我一張畫（圖89），是該校一年級男童的作品，畫面上的太陽很奇異，中心的球體一半紅色，一半空白，另外在畫的左下方有四個小小的太陽，三個藍色，一個綠色。吳同學說：他費了許多唇舌，才打聽出來畫者是一個不知父親是誰的孩子。這是我所蒐集的兒童畫資料中，唯一能把失去父愛，與畫面上殘缺的、異色的太陽拉上關聯的特例。

（三）色彩的概念

我們生活在一個彩色繽紛的世界中，除了視覺有問題的人以外，每一個人，從他能夠「看」東西的時候開始，就接受著各種不同顏色的光的刺激，也對各種不同的顏色產生反應。

如果我們留心觀察，就可發現嬰兒喜歡看色彩鮮艷的東西。尤其是紅、綠、黃等美麗的顏色，特別能引起嬰兒的注意。到了幼兒時期，不論男孩女孩，都喜歡穿顏色漂亮的衣服，根據赫洛《發展心理學》中的資料，認為這時期的男女孩都喜歡紅色，而不喜歡暗淡的色彩。當男孩子發現到傳統觀念認為男生不大適合穿紅色，就會改為喜歡藍色，但仍然會喜歡繫上紅色的腰帶或穿紅汗衫。

這與我的觀察十分符合，我發現男孩子和女孩子同樣的喜歡漂亮，只是我們的傳統認為男童要穿得樸素，打扮漂亮是女童的權利而已。這些年來，傳統的觀念有了頗大的轉變，於是男童也可以高高興興地穿上色彩鮮艷的衣服，滿足了他們喜歡美麗色彩的心理。

幼兒對美麗的色彩不止是喜歡，而且也受到色彩的影響。時代週刊曾刊出西德慕尼黑心理試驗中心的一項研究資料，據說該中心在一九七○到一九七三

的三年研究計畫中，其中的一項成果是：「顏色對兒童精神狀態的影響特別顯著」，甚而「適當的顏色刺激，可以提高兒童的智商。」

他們用隨機抽樣的方式，讓兒童分別在美麗顏色或難看顏色的房間中，生活一個時期之後，他們發現兒童生活在淡藍、黃、草綠、橘紅等漂亮顏色的房間裡，作智力測驗時，智商普遍地提高。而生活在黑、棕黃、白等顏色的房間裡，智商會有下降的跡象。此外，在美麗色彩的環境中，對兒童的社會行為也有促進的作用。

對於這種智商的增降情形，我覺得可以這樣的解釋：生活在明亮美麗的色彩環境中，情緒會受到影響而變得愉快、開朗，所以無論是學習能力或社會行為，都可能有增進的現象。相反地，難看的、暗淡的或是單調的色彩環境，容易使人疲勞、焦躁，因而影響了學習能力與社會行為。

從以上的說明，可以知道我們對色彩的感受，遠自嬰兒時期就已開始，我們不但很早就感覺到各種色彩，而且深深受到色彩環境的影響；以及很早就產生了對色彩的知覺。

根據另一項資料顯示，如果有人生而失明，後來經過手術治療恢復視力，在復明的初期，視覺的知覺組織方面會較一般人為差，尤其是對辨認三角形、方形等，頗感困難。如果把幾個完全一樣的三角形，塗上不同的顏色，然後顛倒地放置，讓初復明者去辨別，他們往往受到顏色的支配，在辨別圖形時，常根據顏色而不根據形狀。因此，可見人對顏色的知覺，比對形狀的知覺為原始。

假如我們把上述的資料引申到兒童繪畫中，那麼，幼兒在剛剛開始畫畫的時候，按理說是應該先注意到表達色彩，而不是形狀。事實上，剛好相反，幼兒除了在塗鴉的前三個階段，只能畫出一些不成形像的線條之外，到了命名塗鴉時期，他們已是很明顯地想要畫出一些有形狀的東西。然後，再發展下去，他們就會用簡單的輪廓線畫出想畫東西的「形狀」。所以在很多研究兒童繪畫的資料中，認為幼兒在塗鴉期對色彩是「無意識的愛好而無意向」。到了塗鴉後期，也是僅止於「用不同的顏色說明不同的事物」。直到四歲以後，才「逐漸發現顏色與物體的關係」。的確，兒童在繪畫方面的發展，是先注意到表達

「形狀」，才逐漸注意到畫面上物體與色彩間的關係。

　　爲何我把「四歲以後的兒童才逐漸發現顏色與物體的關係」界定於兒童繪畫的畫面上？因爲在我的觀察中，大多數的正常兒童，在四歲以前不但已有顏色知覺，且能正確地找出他的紅衣服，辨認小黑狗、小白兔、小黃花、青菜等等。也能從顏色分辨出茶、汽水、牛奶、果汁和開水。皮膚上流出紅色的液體，他們知道那是「血」……。

　　既然顏色知覺較形狀知覺爲原始，那麼，幼兒在開始畫畫時，爲甚麼不先注意表達色彩？而先注意表達形狀？這是一個很有趣的問題。因爲幼兒不能說出答案，我只能就我的觀察加以分析：

　　1．繪畫既具有表達與溝通的作用，幼兒在畫畫時，既希望畫出他想畫的東西，也希望別人能知道他畫的是什麼。幼兒在命名塗鴉時一面畫，一面喃喃自語，就是一個很好的證明。若從這個觀點去看，形狀比較能把握物體的特徵，例如說，幼兒想畫「媽媽」，他怎樣才能用色彩來表現媽媽？但是，用形狀來表達比較方便多了，畫一個人，加上「媽媽」的特徵：長長的鬢髮，漂亮的衣服，高跟鞋，不就很像一個媽媽了？別人看了，也立刻知道他畫的是「媽媽」。所以，幼兒在繪畫時，選擇了「形狀」作爲表達與溝通的方式。

　　2．幼兒繪畫和原始繪畫有著很多類似的地方，他們是以簡化了的符號代表所想畫的事物本身。在我的看法中，幼兒在畫一樣東西時，他們已能意識到這只是代表那樣東西的符號，所以他才能用簡單的線條把那東西的特徵勾畫出來，而形狀較諸色彩容易把握。例如，他要畫小貓、小狗和小白兔，同樣是四足的小動物，他只要強調耳朵的長短，就能順利地把這三種不同的小動物表現出來。原始繪畫亦然，牛、鹿、羚羊，特徵在於不同形狀的角。

　　儘管幼兒知道爸爸和哥哥的面貌不太一樣，但他們在繪畫時，往往畫出同樣符號的「人」，只是加上了爸爸、哥哥的特徵：爸爸是較高大的，有鬍子，穿西裝打領帶。哥哥則是較矮小，沒有鬍子，穿比較漂亮的童裝……而這些特徵，都是屬於形狀方面的。

　　3．通常我們對於某些事物概念的形成，是以該種事物的質、量、形、色、體積等屬性爲基礎。上面我們所引述的一些資料，顯示人類對顏色的知覺較對

形狀的知覺為原始。但不可忽略的是，知覺有時會受到其他因素的影響，像「注意」就是一個很重要的因素。

存在於我們四周的事物，形狀的變化比較多，其特徵也比較顯著。動的、富於變化的、特殊的東西，比較易引起幼兒的注意，所以幼兒在把握事物的特徵時，會比較注意到「形狀」這種屬性。

有關「形」與「色」的補充資料

關於兒童早期對「形」與「色」的認識與了解，蘇建文教授曾就台灣地區的幼童作了一個有趣的研究。該研究顯示：接受試驗的兒童，先具有辨別形狀和顏色的能力，稍後才能認識形狀與顏色的名稱。

也就是說：幼兒還未能叫出「方形」、「圓形」、「紅色」、「黃色」之前，已具有辨別這些形狀和顏色的能力。

而對各種形狀、顏色的辨別能力，也不是同時出現的。該研究指出：

·二至二歲半的幼兒，能辨識圓形、方形，紅色和黃色。對三角形與藍綠二色的辨識力較差。

·五歲後，所有受試的兒童均能辨識圓，方和三角形。

·六歲，能辨識紅、黃、藍、綠四色。

在喜愛方面：

·對顏色的喜愛：三歲前多數喜愛紅色。三歲後，對紅、黃二色喜愛的程度勝過藍、綠二色。

·對形狀的喜愛：七歲前，較愛圓形。七歲後，對圓、方、三角形的喜愛程度無顯著之差異。幼兒從二歲開始，能將積木按其共同特徵分類。

至於分類的標準：

·二至三歲：多以積木的形狀為分類標準。三至五歲：多以積木的顏色為標準。五歲後，再傾向於以形狀為分類標準。

此外，兒童早期只能知覺積木的部分特徵。在分類時不能同時考慮多種因素。所以他們只能把同樣顏色的歸為一類，而不能同時考慮到顏色的深淺程度。

第六章：感覺的強調和誇張

（一）牙的故事

羅恩菲曾經做了一個有趣的試驗。他看到小學一年級的兒童常畫一根線作為「嘴」的符號，於是他在一個口袋中裝了許多硬的糖果，而且搖動著，故意使糖果唏嗦作響。他問兒童：「這是甚麼東西？」

答覆是：「糖果」。

「硬的還是軟的」？

從唏嗦的聲音中，兒童直覺到那是「硬的」。

「你們喜歡吃糖果嗎？」

那是當然的了。

羅恩菲逐把糖果分給兒童，然後宣佈開始吃。小朋友高高興興地咀嚼那硬硬的糖果，羅恩菲讓他們畫「吃糖果」。結果，小朋友不再用一根線代表嘴，他們不但畫了嘴，也畫了牙齒。

羅恩菲提出這個試驗，是說明一些適當的刺激，啓發了兒童的實際經驗，有助於創作。

我提出這個試驗，是想說明兒童在繪畫時，常會不自覺的把一些強烈的感覺，強調或誇張地表現出來。關於這點，在第四章第二節中，我也提過。

值得注意的是，兒童在畫人的臉而強調牙齒時，那畫中人多半在吃一些需要咬，需要咀嚼的東西，例如吃西瓜、吃玉米、嚼硬的糖等。在這種情形下，兒童不但畫牙齒，而且畫了一口尖銳的牙齒，因為他們的感覺中，咬東西和咀嚼東西時，牙齒是尖銳而有力的。

圖 90是一位幼稚園幼兒的作品，那吃西瓜的人捧著一片又紅又甜的西瓜。爲著要捧那片西瓜，人的胳臂也變得好長好長的。面對著那麼誘人的西瓜，畫中人不但眼睛睜得又大又圓，而且展示出一口尖銳的牙齒。看了這張幼兒的畫，真會感到畫中人一口咬下去，西瓜又紅又甜的汁液飛濺開來，流滿了嘴邊，真是過癮！

◆圖90　幼兒畫的〈吃西瓜〉，吃西瓜的人有一口尖銳的牙。（左中）
◆圖92　小朋友把手畫長以演奏這把大提琴。（右中）
◆圖93　中間的人物特別大，嘴巴內長滿了牙齒。（上圖）
◆圖94　喝汽水的人沒有牙齒。（下圖）

附帶地，從這幅畫中我們可以看到，兒童在畫畫時，先強調重要的部分：紅紅的，比人的臉還大的一片西瓜，以及尖銳有力的牙齒，把這些都畫到畫面中央顯著的位置以後，手

◆圖95　動物媽媽和寶寶都長著尖
銳的牙齒（右上）
◆圖96　小魚高高興興地游進大魚
的嘴裡，沒牙的嘴是和平的象徵。
（右下）
◆圖97　澳洲原住民的樹皮彩畫，
尖銳的牙齒表現弱肉強食。
（上圖）

怎樣去捧著這片西瓜就發生點困難了，於是，這位小朋友只好把畫中人的胳臂
變形，變得像蛇那樣又長又彎，才能恰好把西瓜很穩當地捧著。只會畫正面人
的幼兒，在畫兩個人打架，拳擊時，也常用此方法，把胳臂畫得又長又彎，好
打到對方的要害。圖 91（見彩色頁）是台南市永福國小一年級小朋友的作品，
那兇狠的白人把胳臂伸得長長的，才能夠「砰」的一拳打在黑人的臉上。此
外，圍著看台的觀眾是用展開的畫法，這在以後再加以討論。

　　圖 92也是一年級兒童的作品，他把他認為重要的提琴畫得很大，而且是正
面的。他畫了一個正面的人，再想辦法把手畫長來演奏這把大提琴。

　　現在，我們把話題重新回到牙的故事中，兒童在畫人笑、刷牙、說話、唱

歌等，也會畫上牙齒。圖 93是小女兒幼時畫的〈演戲〉，旁邊兩個沒有唱歌的人畫得較小，嘴部沒有畫牙齒。在這張畫中，牙齒生長的狀況和「咬」東西時不一樣。咬東西時的牙齒是上下兩排，只要一用力咬合，就可以把東西咬下來。唱歌時的牙齒是環繞著嘴唇四面八方都長滿了的，大概是小女兒感到人在唱歌的時候，滿嘴都是牙齒。而我看到一張世界兒童畫展得獎作品〈吃玉米〉，嘴裡畫了兩排平平的牙齒。這種牙齒，才能發揮把玉米粒刮下來的功能。

　　喝水的時候，理所當然，那是用不著牙齒的了，因此兒童畫喝水的人，常忽略了畫牙齒。圖 94那些喝汽水的人，全部都沒有牙齒，因為喝汽水不需要用牙齒。

　　但兒童畫動物時，尤其是側面的動物，大都畫上了牙齒，而且是尖銳的牙齒。圖 95的動物媽媽和動物寶寶，都長著兩排尖尖的牙齒。這表示幼兒在繪畫時，除了強調本身的感覺外，有時也加入了適當的觀察。因為在幼兒經常接觸的小動物中，如小狗，不論狗媽媽和小狗，都有尖銳的牙齒。

　　畫沒有牙齒的動物是表示著和平，圖 96是女兒做的剪貼畫，那是魚兒的樂園，大魚張開沒有牙齒的嘴，小魚高高興興地游進大魚嘴裡，這是一種和平快樂的境界而不是弱肉強食，或許是兒童一片赤子之心，或許是受到一些童話的影響，幼兒常常會認為進入一些很大很大的動物的肚子裡，是一種新奇的冒險，是一種充滿刺激的遊戲，所以小魚遊到大魚的肚子裡，並不是被大魚吞吃掉，而是小魚在作一個探險的遊戲。大魚的表情，完全是善意而寬容的，像童話裡好脾氣的巨人，任由小孩子爬上肩膀，扯著他的鬍子玩那樣，那大魚張大了嘴巴，任由小魚兒游進肚子裡玩耍。

　　相反地，圖９７的澳洲原始繪畫，所表現的才是弱肉強食，圖下方的大魚張開大嘴，露出兩排森森利齒，正在吞噬一條小魚。

　　當兒童想表現畫面上動物的兇惡和可怕時，也會強調牠的利齒和尖爪。像圖 98的恐龍，女兒在畫這張畫時，把她所認為一隻兇惡動物所應具有的特徵：尖銳的牙、爪和角、圓睜的眼、嘴裡噴出的火焰，全都加以強調，希望別人一看就很害怕。圖 99那捕鼠的貓，不僅有尖銳的牙齒，並配合了銳利的爪，全身

◆圖98 兇惡可怕的恐龍，有尖銳的牙、爪和角，嘴裡還噴出火焰。

豎立的毛，充分表現出攻擊的神情。可見在幼兒所畫的動物中，沒有牙齒，表示沒有敵意，不會傷害別「人」。而尖銳的牙齒，再配合上爪，角和豎起的毛，則象徵著兇惡、可怕和攻擊。

在第四章第二節中，我曾提及幼兒在畫蝌蚪人時，由於動的刺激比靜的刺激更易引起反應，所以幼兒特別注意到人臉上轉動的眼睛、開闔的嘴唇。而動的刺激，也包括了他本身所感受到那種動的感覺，如視覺方面影像的移動，嘴的咀嚼、說話。手和腳可以玩遊戲，快樂地跑跑跳跳，享受動作的快感。因而，蝌蚪人就是幼兒強調這感受，組合而成「人」的概念。從發展心理學的觀點來看，幼兒期被認為是感覺敏銳，反應強烈的時期。不但味覺、嗅覺等十分靈敏，而且皮膚薄；但皮膚上各種感覺器官和成熟後一樣多，所以觸覺敏銳並有很強烈的反應。如果有和幼兒玩呵癢遊戲的經驗，就可以知道，只要輕微的碰觸，幼兒就會笑成一團。由於感覺敏銳，反應強烈，很自然地，幼兒就把他們強烈的感覺略帶誇張地表達出來，構成了兒童畫中一個特殊的世界。蝌蚪人是一個例證，牙的故事也是一個例證。咀嚼，攻擊，在幼兒感覺中牙齒是尖銳有力的，他們遂把這種感覺強調出來。相反地，喝水時並沒有感覺到牙齒的存在，因而牙齒遂被忽略了。當然，幼兒在繪畫時，除了表達感覺，也加上了平日的觀察，但這種觀察，往往變成了一種直覺的印象，例如說，牙齒的排列方式，在咬東西、唱歌、笑的時候，其排列方式不一樣，這可

◆圖99　正在捕鼠的貓，不僅有尖銳的牙齒，那銳利的爪，全身豎立的毛，充分表現出攻擊的神情。（上圖）

◆圖100　騎單車的人雙手吃力地抓住車把，以保持平衡，這張畫強調的是雙手。這是永福國小一年級兒童的作品。（中圖）

◆圖101　由於注意和動機強烈，蟬的體積被誇大了。（下圖）

◆圖102　騎馬的人沒有腳，而站在地上的人都有腳。這是國小一年級兒童畫的。（右頁上）

◆圖103、104　正在飛翔的小鳥沒有腳，圖１０４的小鳥頭部是擬人化的。（右頁中、下）

說是從他們直覺的印象出
發的。

　　此外，在兒童繪畫
中，有兩種表面上看起來
很相近，而實際上相反的
表達方式。第一種是：兒
童在畫畫時，先強調出他
認為最重要的部分，然
後，為了要使這些重要部
分連接起來，他有時不得
不把連接這些重要部分的
媒介物變形。如上文提到
的〈吃西瓜〉（圖90），幼
兒先畫了那又大又紅的西
瓜。畫了咧開兩排牙齒的
人，為了要使人的手能夠
捧著西瓜，只好把手變
形，使又長又彎的手順利
捧著那片西瓜。圖91兒童
先畫了兩個正面的人，再
把白人的手畫長到足以打
到黑人的臉。圖92兒童先
畫了人和提琴，然後畫長
長的手來演奏提琴。

　　第二種方式是：兒童
在繪畫時，為了要把感覺
強烈的部分表達出來，而
不自覺地使用了誇張或變

形的手法，也就是說誇
張變形的部分才是主
體，才是他認為最重要
的。我們也可以用圖90
〈吃西瓜〉為例，那幼
兒特別強調畫中人張大
的嘴巴，兩排十分尖銳
的牙齒。還有，那片比
人臉還要大的西瓜。我
們一眼看下去，立刻就
能領會到那幼兒想表達
的是甚麼。而圖100畫
的是兩個騎單車的人，
那是永福國小一年級小
朋友的作品，和〈吃西
瓜〉一樣，畫中人也有
著長長的手，不同的
是，這張畫的主體就是
那長長的，變形的手。
在看這張畫時，我們可
以感覺到這是剛學會騎

◆圖105　落在樹上和行將降落的
小鳥，小朋友都替牠們畫了腳，
不然就站不住了。（上圖）
◆圖106　從放風箏所得的經驗，
小女兒把飛翔中小鳥的腳畫成長
長的飄帶。（下圖）

車的小朋友，雙手是那麼吃力而且戰戰兢兢地抓著車把以保持平衡。

　　記得我國主辦的世界兒童畫展，有一屆低年級的得獎作品，其中一張主題是「釘釘子」，畫中人拿著榔頭的手，不但在比例上比另一隻手大得多，而且也粗壯得近乎誇張，這可說明作畫的兒童強調他的感覺－釘釘子時那隻粗壯有力的手。

　　如果說感覺是比較偏重於生理歷程，則知覺就是感覺的組織與認知，這又和個人已往的經驗，當時的注意、心向、動機等心理因素，有很密切的關係。所以知覺是比較偏重於心理歷程的。

　　兒童在繪畫時，除了強調他們的感覺外，也可以看到知覺在畫面上所造成的影響。

　　在我們週遭的環境中，充滿了各式各樣的刺激，由於我們本身的經驗。由於刺激的客觀特徵：像動的，強大的，色彩鮮明的…並由於個人主觀的動機與期待等等因素，我們通常只選擇其中某些刺激反應，並從此而獲得知識經驗。

　　當我們因為注意，因為動機、需要或心向，選擇了某些刺激而反應，則我們有時會對這選擇了的刺激特別強調或誇張其體積，特徵與價值。曾經有一個實驗說是窮人家的孩子，對硬幣的體積有誇大估計的傾向（Bruner & Goodman 1947）。這可說明動機強烈、需要，是如何地影響我們的知覺。

　　相反地，不注意、不需要、動機微弱等，則會使我們忽略了刺激物的體積或價值，甚至是視而不見，聽而不聞。現在，我們以兒童畫來印證上述的理論。

　　夏天是蟬鳴的季節，當校園中響遍了知了的鳴叫時，孩子們常常沉醉在捕捉蟬兒的遊戲中，老師常常會聽到兒童的口袋中，抽屜裡突然響起「知－知－」的蟬聲。所以，當兒童畫夏天的時候，常常會誇大了蟬的體積。圖101是女兒畫的〈夏天〉，蟬的體積，被誇大到差不多有畫中那位小朋友那麼大的程度。如果真有這樣大的蟬，簡直就相當的可怕了。

　　像圖102是更有趣的例子，永福國小一位一年級的小朋友，畫了許多騎馬的人，在那小朋友的心目中，人騎在馬上，是馬在走，不是人在走，所以騎在馬上的人都沒有腳，而站在地上的三個人都有腳，因為他們必須用腳才能站起

來。

　　孩子們都喜歡小鳥，也常畫小鳥，他們都知道小鳥用翅膀在天空中飛翔，但飛翔的小鳥的腳到那兒去了？對兒童來說，這是一個很有趣的問題。我蒐集了一些兒童畫小鳥的作品，發現到兒童畫正在飛翔的鳥，多半只強調其翅膀，而忽略了腳。圖103、104都是正在飛翔，沒有腳的小鳥，後者的小鳥頭部是採用擬人化畫法的。但是圖105落在樹上的小鳥都有腳，而且正要降落的小鳥也像飛機將要降落時先把輪子放下來那樣，兩隻腳已在作準備降落的姿態。因為小朋友都知道，站著是需要腳的，沒有腳就站不住了。

　　圖106是另一個例子，畫中站著的白鵝固然有腳，而在天空中飛的小鳥也有腳，只是，飛翔中小鳥的腳，像風箏的飄帶那樣，長長地，輕飄飄地飄向身後，那是幼兒個人經驗的轉移。我們常帶女兒放風箏，風箏飛起來時，那飄帶隨風兒飄到後面，所以小女兒畫小鳥時，就把放風箏的經驗移轉進去，在她心目中飛翔中小鳥的腳，當然就是那樣長長的飄向身後。

　　兒童畫中常被提及的一些特徵，如重要部分的強調、誇張，不重要部分的被忽略，比例的不當，某些部分的變形等，如果採用上述的觀點印證，就可以得到合理的解釋。同時，我們也可以從兒童畫的這些特徵中，觀察到兒童感覺及知覺的歷程。

（二）透明

　　兒童在畫遊覽車的時候，往往畫一個有輪子的大框框代表車廂，框框裡面畫許多坐車的人，像圖107（見彩色頁）就是一張很典型的兒童畫「遊覽車」。當然啦，如果遊覽車不是透明的，也就是說如果小朋友把車廂的外殼也畫出來，大家就看不到車裡面坐的許多人了。他畫這張畫的目的是要看的人知道，有許多人坐車去旅行，各式各樣的，快快樂樂的。而並不是讓別人只看到一輛車。

　　同樣地，兒童在畫海、池塘…他們感到興趣的是水裡面的生物，像孩子們最喜愛的魚兒、小烏龜、蝌蚪、螃蟹、小蝦、水母等等，再加上美麗的礁石、珊瑚，飄擺的水草。所以，兒童畫中的海或池塘，水是透明清澈的，我們可以

◆圖108 透明的海，才可以看到海底的魚兒和生物。（上圖）

◆圖109 「漢拓」中的透明畫，和兒童畫特徵「透明」很相近。（下圖）

把水裡的各種可愛生物看得一清二楚。（圖108）

兒童畫中這種特徵，通常稱之為「透視畫」，或「X光線畫」（X-ray Pictures）我則稱之為「透明畫」，以免和繪畫的術語「透視」相混淆。

羅恩菲認為兒童把不可能同時看到的事物同時畫出來的原因是：當兒童感到某事物的內部特別重要時，就會把內部和外部同時畫出來。如果兒童在繪畫時，專門注意事物的內部而完全忘記了外部，他就會不畫外部。但如他覺得事物的外部仍然印象深刻，他即把內、外混合在一起畫，好像是透明一樣。

在第五章中，我曾討論到兒童繪畫，除了表達外，還有著溝通的意願。兒童看到一朵小花，一隻小狗，他總是那麼急切地想把這些訊息告訴別人。正如受了老師的誇獎，受了小朋友的欺侮，也急著把這些情緒表達那樣。而且，兒童為了怕別人不了解他所畫的，還喜歡在畫旁加上文字說明。關於這點，我的學生在看了有關這部分的幻燈片後，大多數承認小時畫畫，的確很怕別人不了解他畫的是什麼，而特別加註文字說明。

　　我們若以此觀點作基礎，則很易於說明兒童畫的此項特徵——透明。兒童急於把事物內部，他認為有趣的、重要的東西告訴別人，同時，該事物外部也有著某些有趣的、重要的特徵吸引著他，他就把它們混合畫出來了。圖107的遊覽車，車廂裡多麼熱鬧，這是兒童本身坐車時的有趣經驗。而車的外形特徵是長方形的，有輪子的。混合起來，就畫成了一輛透明的遊覽車。

　　再翻回去看第五章圖 60，這張畫具有多種特徵，例如：用文字註明「金龜車」、「化粧台」，以及用四條地平線代表一層一層樓。而最顯明的特徵就是「透明」，這小朋友採用內外混合在一起畫的方式，我們除了可以把房子內部的一切看得清清楚楚外，他還把爸爸停在街外的金龜車與客廳陳設畫在一起，此外，房子外面的屋簷也和頂樓內部混在一畫。

　　根據我的觀察，兒童在畫畫時，習慣性地把他最想表達的事物畫在畫面中間，而且畫得大大的，不重要的就忽略過去。所以我們也可以說，兒童畫透明畫，是因為他覺得有些事物——如牆、車的外殼等，妨礙了他的表達，而將之省略。關於這點，不僅兒童畫有這種現象，原始繪畫或古代壁畫也常用透明的方式表達事物的內部，如圖109取自「漢拓」，圖中內外混合在一起畫的方式，和兒童的透明畫完全一樣。

　　我們也可以採用另外的一些觀點來解釋兒童的透明畫：

　　1．感覺經驗和遺覺：有些學者認為在兒童生活經驗中，對於能使他強烈地受感動或引起他興趣的事物，往往留下十分深刻的印象。即使那些事物已不在眼前，但他心中所留存的感覺經驗仍然十分清晰，兒童繪畫就是表現這些感覺經驗。透明畫尤其是這種感覺經驗的表現。某一事物雖然已不在兒童眼前，但其內、外部分的一些特徵，給他留下深刻印象，所以在畫畫時即把這些不同空間的特徵混合在一起。圖110是小女兒畫的〈洗浴〉，對小朋友來說，洗浴是一件很有趣的遊戲。夏天泡在涼涼的水裡，把洋娃娃、玩具熊、塑膠小鴨子等等一起帶來「游泳」，再弄出許多彩色的肥皂泡，這是多麼好玩的事情，所以她在畫洗浴時，畫了一個「透明」的浴缸——外部特徵。可以看到一個光著身體泡水的小朋友，和許多玩具、肥皂泡——這是她的感覺經驗。

　　這些感覺經驗，也許就是我們常說的「心象」或「意象」（Image），但亦

◆圖110　透明的浴缸才可以看到裡面的玩具

◆圖111　這張畫充分表現作者知覺經驗中這些事物的恆常性。

有人認為，這比較接近傑恩區（Erich Rudolf Jaensch）所提出的「遺覺」（Eidetic imagery）。

　　所謂「遺覺」，根據傑恩區的說法，認為是處於感覺和意象之間的現象，也許有時會摻雜進去一些想像的成份。雖然我們知道「遺覺像」中的事物並非真實，但由於它栩栩如生，鮮明而奇特，就像真正去摸到、感覺到一般。「遺覺像」本來是普遍地存於每個人的感覺中，但許多人在長大後，漸漸失去這種奇異的感覺。只有小孩、詩人、藝術家等能保有它，所以，小孩在想像某些已不在眼前的事物時，好像這事物就在眼前那麼真實。而且，這些事物在遺覺中出現時，往往是強調某些特徵，或是經過重新組合的。傑恩區曾蒐集了好些詩人和藝術家本身的經驗，以說明遺覺這種奇異的特質。

　　有些心理學家，認為「遺覺」難以用科學方法驗證，故對此說採用懷疑的看法。但實際上，人類有許多感覺經驗，是很難用科學方法求證的，因此我們也不能武斷地否定了人類有「遺覺」的可能性。以我個人的經驗來說，就經常體驗到與遺覺十分接近的感覺經驗。在這裡，舉出一例作證明：

　　記憶：大約三、四歲時，父母曾經帶我去看馬戲，是一個外國的馬戲團，其中印象深刻的是一個穿粉紅衣服的女孩子走鋼索。

　　遺覺：關於這段記憶，有兩個畫面十分清晰，隨時想到均會呈現出來，無論色彩、動作，均很鮮明而且栩栩如生，並不同於「記憶」。

　　畫面之一：一條十分寂靜的行人道，沒有車輛，也沒有行人，父母牽著

「我」的手在道上走著。（現在的我，可以十分清楚，十分超然地看到過去的「我」，大約三、四歲，髮型、衣服都很清晰。）路中央有一棵龐大如傘的鳳凰樹，緩緩地飄落許多細細的、紅色花瓣。

畫面之二：一個金髮的、穿粉紅色洋裝的少女在走鋼索，拿著一把粉紅色的傘以維持平衡。她慢慢地走，動作十分優雅，粉紅色的傘很有節拍地左右擺動著。這個畫面是沒有背景，也沒有觀眾的，連「我」自己也隱去。而且十分寂靜。

直到我現在執筆寫這兩個畫面的時候，它們仍然是很清晰，很真實地呈現出來。

由於我本身的經驗，我認為兒童繪畫受遺覺影響之說，應該可以成立。尤其透明畫與此說更能符合，因為遺覺並不等於是記憶。當刺激物遠離之後，在兒童遺覺中呈現的畫面，則是留有深刻印象的一些特徵，再加上一些想像，內外混合，重新組成一個所謂「遺覺像」。而兒童把他感覺中的遺覺像畫出來，我們所看到的畫面，就是內外混在一起而且透明的了。

2．知覺經驗：我們的神經中樞把感覺所輸入的訊息，經過選擇、重組，進一步地賦予意義。於是，生存環境對我們來說，遂成為有意義的，可以了解的。我們可以透過這些知覺經驗學習認知環境，適應環境。

即使是一個嬰兒，也可從媽媽的正面、側面、背影，甚至是媽媽的聲音、腳步聲，而認出媽媽。因為屬於「媽媽」的各方面特徵，在這嬰兒的知覺經驗中，已構成一個完整的，具有恆常性的整體。所以不管距離遠近，或是從不同的角度去看，或只聽聲音，也都能立刻認出他的媽媽。同樣地，環境當中熟悉的事物，我們把握了它各方面的特徵之後，不論換了怎樣的角度去看，在我們的知覺經驗中仍能保持它原有的形狀。如果我們把一個幼兒帶到很高的樓上，俯瞰街道上的一輛汽車，他能立刻說出那是汽車，若要他畫出來，他所畫的並不會是俯瞰的汽車，而是一般幼兒常畫的那種側面的，有輪子的汽車，因為那是他所知的汽車形象。

任何一位幼兒，也不會因為爸爸走得遠了，看來比較小，而說是爸爸變矮小了。在幼兒知覺經驗中，爸爸一直是又高又大的大人。此外，一張白紙放在

很暗的地方，兒童還是把它看成白紙，而不是灰紙或暗紙。

　　這些形狀、大小、亮度顏色等恆常性，從兒童畫中可以看出其影響：

　　·形狀：剛才所提到的畫汽車是一例。也可用畫桌子爲例。如果我們讓幼兒畫一張桌子，不論他從那一角度去看桌子，他所畫的桌子形狀多爲方或圓的桌面，有四隻腳。那是幼兒知覺經驗中桌子的形象。

　　·遠近、大小：在兒童畫中，尤其是幼兒的繪畫，畫面上同樣的物體，不管是在遠處或近處，都保持著同樣大小。也以畫汽車爲例，在兒童畫中，遠處的汽車不會比近處的汽車爲小。

　　·亮度、顏色：在兒童的知覺經驗中，樹葉是綠色的，所以，幼兒畫中的樹葉，不管遠、近、明、暗，都畫上綠的顏色。蘋果不論在樹上或在室內，都是同樣的紅色。

　　由以上的例證，可見兒童對環境中的事物，某些特徵吸引了他的注意，他遂選取了這些特徵，淘汰了不受注意的，而組成了對該事物一種相當穩定而持久的印象。當他畫畫的時候，就很直覺地把知覺經驗中這些事物的特性表達出來。因爲他所注意，所選取的特徵不限於內部或外部，也不限於那一固定的角度，所以兒童畫中的事物，通常是內外混合，或是多種角度合在一起畫的。

　　圖　111是一張具有透明畫特徵的兒童畫，畫面當中的鐵軌是採用俯瞰的觀點，但走在鐵軌邊緣火車，卻是側面的。無論火車、卡車、汽車都有車廂，有輪子，有乘客，有司機和方向盤。同時，遠景的車子，和近景的車子同樣大小。這充分地表現出該畫作者知覺經驗中這些事物的恆常性。

　　3．知識範圍的擴張：隨著身心的發展，兒童一方面對環境產生認知，一方面不斷地擴展知識的範圍。兒童畫中，常常可以看到知識範圍擴展的痕跡。

　　當小朋友知道蠶寶寶要躲在繭中一個時期，才能變成蛾飛出來，他就會畫透明的繭，蠶寶寶靜靜地住在裡面，而且還存有足夠的食糧——桑葉。如圖68。

　　當小朋友知道水裡衍生著魚類和許多有趣的生物，他們就畫透明清澈的水，可以看到那些生物。如圖108。

　　小朋友對螞蟻生活產生了好奇，書本的知識加上自己的觀察，圖112所畫是

地下的螞蟻世界。這位小朋友以地平線爲分界線，地平線上是人的世界。人們在野外野餐，背景是美麗的花草樹木；掉在地上的食物成爲螞蟻的盛宴。地平線下是螞蟻的國度，忙碌的螞蟻從隧道中進進出出，搬運糧食。這位小朋友對地層也有豐富的常識，螞蟻隧道通過了不同的地層。如果不用透明畫法，這位小朋友怎樣去表現地層和四通八達的螞蟻隧道呢？

（三）地平線的出現

我們生存在一個具有三度空間的世界，但是在繪畫時，畫紙卻是平面的，只有二度空間。因此，怎樣在平面的畫紙上，表現出物體立體的感覺，就成爲學畫者一個重要的課題了。

一些沒有接受過藝術方面專門訓練的作畫者，如兒童、原始人，或是洪通老人及素人畫家等等，他們往往直截了當把立體的物體畫成平面的。在這種情形下，「線」就發揮了一種很重要的功能，作畫者運用「線」，把物體的輪廓從背景中抽離出來，使之成爲具有該物體形象特徵的符號。例如一個圓圓的蘋果，兒童只要用線勾劃出一個平面的輪廓。雖然只是平面的、符號化的，也能充分達成了表達和溝通的目的。

所以，我們可以說，在繪畫中，輪廓線等於是一種「界限」，它把想表現的物體的形象，使之與背景區分開來。使人驚訝的是，幼兒自命名塗鴉時期開始，就發現了線的這項功能。幼兒知道怎樣運用簡單的線條，勾畫蝌蚪人，勾畫小動物。即使是智障的兒童，其智力發展至三歲以上的，也多具有使用線條畫蝌蚪人的能力。（參見第三、四章）

大約三歲半至四歲左右，幼兒繪畫的畫面上開始出現了另一種「線」，它不同於輪廓線，它並不是用來勾畫物體的形象特徵。它看起來平淡無奇，只是一根橫過畫面的平行線，也許畫得不夠直，顯得歪歪斜斜的。那就是充滿了象徵意味的「地平線」，或稱之爲「基底線」。

地平線也是一種「界限」，雖然它不是用以區分形象和背景，但它區分天與地。在畫面上，地平線代表著大地，在它之上是我們所生活的空間。像圖112那位小朋友所顯示的那樣，地平線以上是人的世界，以下的螞蟻的國度。

◆圖112　〈地下的螞
蟻世界〉（上圖）
◆圖113　約三歲半至
四歲時，女兒的繪畫
中開始出現了地平
線。（左下）
◆圖114　埃及壁畫中
也常出現地平線。它
似乎不一定是提供
人、物移動的方向，
而只是提供一個站立
的地面。（右下）

　　圖113是女兒三歲半至四歲左右的作品，畫面上開始出現地平線，爲房屋提供了一個安安穩穩的地面。與地相對的是天空，天空中陽光普照，空間的概念表現得很明確。

　　地平線是一種奇怪的「符號」，它有很多含意，有很多變化；它有時出現，有時消失。兒童有時只畫一條地平線，有時卻畫了兩三條地平線。直到兒童懂得運用其他方法來表現景物的空間秩序後，這種奇怪的符號才逐漸減少出現在畫面上。

　　爲甚麼兒童畫上會出現地平線？羅恩菲認爲：當兒童心智發展到某一階段，他開始意識到自己和環境間的關係。他知覺到「我」是站在地上，爸爸媽媽和小朋友也都是站在地上；小狗在地上跑，房子蓋在地上，小草、大樹、美麗的花兒也是在地上生長。於是，他畫一條線，把一切生長在地上的東西都畫在線之上。這根線遂成爲大地的象徵。

　　這根簡單的平行線，漸漸地發現到它與兒童心智發展、空間概念、空間秩序的認知、使用符號的能力等等，均有密切的關係。所以我對它產生了研究的興趣。以下是我對兒童畫中，有關地平線問題的一些探討：

地平線是否從視覺經驗而來？

　　羅恩菲認爲地平線「不可能從視覺經驗而來」。因爲，在現實世界中，一切在地面上的東西並不是站在一根線上的。他從研究原始繪畫中獲得結論：「地平線的起源是沿著一條線的運動感經驗。」他曾在一幅早期的印第安繪畫裡看到一個印第安人沿著一條線飛行，他推測這條線可能是指示飛行的方向，而在其他的原始繪畫中也發現類似的例子。他提出：「在幼兒的遊戲中，也可看出這種沿著一條線而移動的經驗。」

　　但在我所蒐集的一些古代壁畫資料中，地平線似乎不一定代表著「沿著一條線移動」。而是更接近於象徵「地」，使人、動物、物體等能站立、生長，或擱置在「地」上，如圖114的埃及壁畫，畫面的地平線上，有不少靜止的人和物，可見地平線並非提供給畫上的人、物移動的方向，而是更接近於提供一個平穩的地面，給人或物站立。在兒童畫中的地平線也是較接近於代表靜止的大地。

　　至於地平線是否從視覺經驗而來，我認為：人的臉、天空的太陽、蘋果…以至周圍的一切景物，都是立體的，並不是由平面的輪廓線所構成。但是幼兒即已知道怎樣使用簡單的輪廓線，把視覺經驗中這些立體物體的形象特徵，化為平面的表象符號，畫在只有二度空間的畫紙上。因而，幼兒也可以具有同樣的能力，使用一根簡單的平行線，作為劃分天與地的象徵符號。再就視覺經驗方面來說，我們放眼看去，整個地面上的確羅列著許許多多的「線」。房屋與地面交界之處，有十分明顯的基底線。街道是由一些縱橫交錯的線所組成。平原的遠處，海天交接處，看起來都像是隱隱約約的以線為界。太陽從地平線上昇，又沉落在地平線下。這些視覺經驗未嘗不是地平線起源的重要因素。

　　實質上的蘋果，它的蒂並不是長在輪廓線上的，但當它成為一只平面的蘋果「符號」時，蒂就只有長在輪廓線上了。同樣地，人、動物、房子、樹、花草…是散布於地面上，而非站在一條線上。但當畫面只有二度空間，地面成為一條地平線時，屬於第三度空間——深度中的景物，就只有組合、移近，一起植立在同一條基底線上。因此，兒童畫中的景物，都是站在一條象徵「地」的地平線上。

地平線是站立的基地

　　上面曾說到地平線這種符號，有很多的含意和很多的變化。例如：

　　1.是區分天地的界限。

　　2.羅恩菲認為是「沿著一條線移動」的經驗。

　　3.畫中人、物站立的基地。

　　如果兒童在畫地平線時，偏重於第三種意義，可能會發生一些有趣的現象。譬如說：畫中的人和景物太多了，一條地平線實在站不完，那麼他就會畫兩條或是更多的地平線。

　　圖115（見彩色頁）是兒童畫的〈音樂課〉。老師正在彈風琴，小朋友有擔任指揮的；有打鼓及演奏樂器的；也有高高興興地唱歌的，熱鬧得很。由於教室中小朋友太多了，在這位兒童的感覺經驗中，小朋友都要站在「地」上。所以，他把畫紙的底邊當作第一條地平線。（採自《兒童月刊》，可能拍攝原畫時沒有把畫面照完全，所以看不到畫紙的底邊。）然後再加了兩條地平線，好

◆圖116 〈山頂上的房子〉，作畫的兒童先畫了山，在山頂上畫一條地平線，再在地平線上畫房子和樹。（採自《創造與心智發展》）

讓所有的小朋友都有站的「地面」。

在另一種情況下，兒童也會在畫面上多畫地平線。羅恩菲在《創造與心智發展》書中，介紹了一張很有趣的兒童畫〈山頂上的房子〉（圖116），羅恩菲描述作畫的孩子爬到山頂，他感覺到山很高。山頂上有一幢房子和一些樹木，這些都使他留下了深刻的印象。畫這張畫時，他先以畫紙的底邊作為地平線，畫了一座高高的山，當他要畫山頂的房子時，就發生了一點問題了。因為，根據他的經驗，房子是在比較平的基線上，畫中的山頂卻是尖的。為了解決這點矛盾，他遂在山頂上再畫了一條地平線，房子和樹畫在山頂的地平線上。他遂順利地表達出他的感覺：高高的山，山頂平坦處有一幢房子和一些樹。

組織並存於一個空間中的景物

圖117的埃及壁畫，處理空間的方式頗為特殊。整個畫面看來是只有一個空間。但在畫面中央兩輛馬車並列之處，卻多加了一條地平線。這條地平線表示兩輛馬車是同時並排地存在於同一空間之中。同時，這多加的地平線，也表示出畫在上面的馬車，是走在「地」上，不是懸在半空的。

兒童也常用這種畫法處理畫面的空間，當他們想在有限的畫面上，畫上比較多而且是同時並存於一個空間中的人和景物時，為了要使這些人和物有條理地在同一空間內並行排列，並分出遠近的層次，他們就會在畫面上多畫地平

◆圖117　埃及壁畫。整個畫面只有一個空間。但在二輛馬車並列之處，多畫了一條地平線。表示二車並排地存在於同一空間中。（上圖）

◆圖118　南市新興國小智障兒童畫。他也用了好幾條地平線來處理畫面上空間秩序。（下圖）

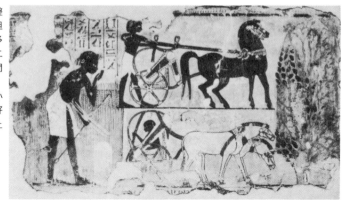

線。這樣可以使一個空間的「面」能容納較多的景物而不會凌亂，且遠處的人物也不會像是懸在半空中。像圖115的音樂課，三排小朋友整整齊齊地上音樂課，下面的一排是近景，最上面一排是遠景，每排小朋友都是站在地上的。這種處理空間秩序的方式，可說是相當理性而且透過觀察的。

智障兒童，只要智力發展到這一階段，也會使用地平線以處理空間秩序。圖118是南市新興國小智障兒童的繪畫，為了要表示操場裡有許多小朋友，行列整齊地在開運動會，畫面上也畫了好幾條地

平線。

意欲表現長長的行列

如果兒童有一張很長很長的畫紙，他就可以把像遊行那類長長的列行，連續不斷地一直畫下去，像中國有名的一幅畫〈清明上河圖〉那樣。可是兒童通常只有八開、四開那種呈長方形的畫紙，當他想畫長長的行列時，畫紙的長度就不夠了。有些小朋友逐把那長的行列，分為二或三段，以地平線為界，改成上下排列，安排在同一畫面上。也就是說：如以地平線為虛線，將畫面剪開，接成像〈清明上河圖〉那種長卷的型式，那麼，畫面上的景物也就可以成為一長長的行列了。

圖119是五歲兒童畫的〈一隻狗跟著馬兒在奔馳〉。這張畫表現出強烈的動感，畫中的狗和馬，正在迅速地奔馳。不論從畫的標題及畫的內容來看，兩條地平線並不是表示兩排馬並排著跑，而是狗跟在一長行列的馬後面跑。如果我們從地平線處剪開，把上、下改為後、前接上，成為一長條的畫，就可以看出這排馬兒有多長。

我們也可以從中、外古代的壁畫中，找到這樣使用地平線的方式。圖120是我國漢朝的的壁畫，官吏車馬出巡，可以想像到是很長很長的行列，浩浩蕩蕩地。只是因為畫面的長度不夠，才把他們分割成兩排。圖121是巴比倫的壁畫。圖122是亞述帝國的浮雕，他們都用多條地平線的方式處理畫面，但都可以看出畫中所想表現的是一長排的行旅，一長排的狩獵人馬。

◆圖119 〈一隻狗跟著馬兒在奔馳〉，因為馬兒的行列太長，畫面不夠了，所以分成兩排來畫，用了兩條地平線。（採自《創造與心智發展》）

◆圖120 我國漢朝的壁畫，
官吏出巡，可以想見是一排
長長的行列。分成兩排，只
是為了遷就不夠長的畫面而
已。（上圖）

◆圖121 巴比倫的壁畫
（左下）

◆圖122 亞述帝國的浮雕。
雖然畫面處理都是用多條地
平線方式，但我們可以看出
是一長排的行旅，一長排的
狩獵人馬。（右下）

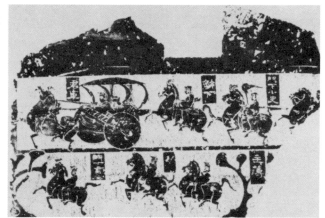

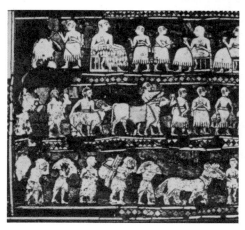

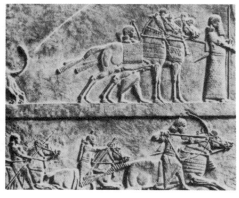

　　所以我們也可以認為：多條地平線也象徵著空間方面長度的延伸。

時間的進行式

　　兒童在繪畫時，意圖表現一件連續事件，或是空間相同，時間正在進行著
的時候，也會使用多條地平線把畫面分割開來。這種處理方式，可能是受到連
環漫畫或一些連續圖片的影響。

　　在《創造與心智發展》書中，有一幅七歲兒童畫的〈收果實〉（圖123），就
是用地平線表示時間的進行式，畫中有兩條地平線，把畫面分隔成兩部分。下
面的一部分是蘋果樹上結滿了又大又圓的蘋果，採果人正在摘蘋果。裝蘋果的

◆圖123　七歲兒童畫的〈收果實〉，畫中多加的地平線使畫面分為兩部分。在時間的順序上，遂變成為：1 摘蘋果。2 把蘋果送回去。
（採自《創造與心智發展》）
（上圖）

◆圖124　在這張畫中，女兒用以區分畫面的不是地平線，而是垂直線。雖然每一空間都是獨立的單元，但所畫的內容均與聖誕節有關。
（下圖）

籮筐是用透明畫法，使別人可以看到裡面裝滿了大蘋果。上面的部分是採果人駕著馬車，把一筐筐蘋果運回去。這幅畫的空間是相同的果園，但在時間上，應是這樣的進行：摘了蘋果，然後駕馬車運回去。

　　有時候，兒童用地平線分隔畫面，只是將畫面分成不同的空間，可以畫一些不同的事物而已，並不一定在時間上有所關連。不過，這種情形下，畫面上不同空間的不同事物，在思維的過程中，仍然是有著某些關聯性的。

　　遇到這種情況，兒童區分畫面上的空間，就不一定用地平線，有時也會用垂直線，像圖124，女兒用垂直線把畫面分隔為四個不同的空間，每一空間都是一個獨立的單元，但所畫的內容都是和聖誕節有關聯的事物。

純分界線－側面與俯瞰混合式

　　以地平線作為純分界線，也是兒童經常使用的表達方式。像圖 125的〈賽馬〉，很明顯地，畫面上多條地平線只是跑道上的分界線而已。但這些分界線

卻兼具地平線的功能，它也是馬兒站立，奔跑的「地」。因此，這張畫在觀點方面，成為一種有趣的組合：側面（馬）與俯瞰（跑道）混合在同一平面上。圖126的牛欄寫生，也是把橫越畫面的分界線作為地平線，讓側面的牛「站」在俯瞰的牛欄中。

　　兒童為甚麼會把側面和俯瞰混合在一起畫？我分析其原因可能是：1. 兒童要把三度空間的立體世界畫在平面的畫紙上，他們只好把立體的事物勾劃出其輪廓線，平貼在作為背景的、採用俯瞰觀點的「地」上。2. 在「透明」這一節中，曾提及兒童繪畫常受知覺經驗的影響。兒童對他們所熟悉的物體，通常是把他們對該物體

所知的特徵混合
在一起畫出來。
以圖 125〈賽
馬〉一畫為例，
兒童畫街道、廣
場等，習慣用俯
瞰的觀點，所以
賽馬的跑道是俯

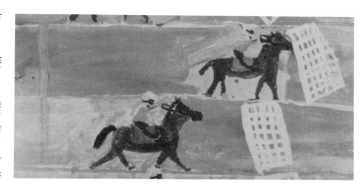

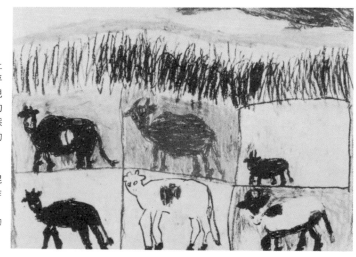

◆圖125　賽馬跑道上
的分界線，兼具地平
線的功能，作為馬兒
站 立 、 奔 跑 的
「地」。這張畫是採
用側面與俯瞰混合的
形式。（上圖）
◆圖126〈牛欄寫生〉
也是用側面和俯瞰混
合的畫法，畫面上作
為分界線的平行線，
也兼具地平線的功
能。（下圖）

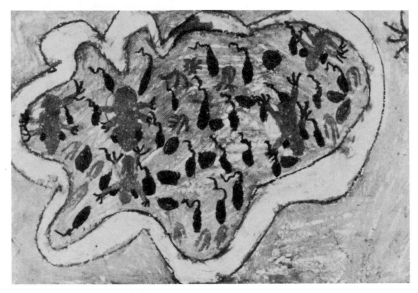

◆圖127　　　女兒在地平線上畫了一個俯瞰的池塘。因為在她的經驗中，池塘是在「地上」的，天空有太陽，她則在天與地之間的空間中，俯瞰池塘裡的蝌蚪和小青蛙。

瞰的畫法。但在畫馬時，側面的馬最具備馬的特徵。於是這張畫逐變成側面的馬平貼在俯瞰的跑道上了。

　　至於圖127則是這種混合畫法的另一特殊例子。女兒在畫紙上畫了地平線，在「地上」畫了一個俯瞰觀點的池塘，池塘的水用透明畫法，我們可以清楚地看到裡面擠滿了小蝌蚪和青蛙。然後，在與「地」相對的「天空」右方，畫了半個太陽。這張畫所以採用這種混合畫法的原因，可說是出自兒童本身的感覺經驗。因為女兒幼時，常在我任教的校園中玩，校園裡有一個池塘，在某一季節裡，池塘中游著許許多多的蝌蚪和青蛙，她和小朋友們常常蹲在池塘邊觀看，有時也用紗網撈小蝌蚪玩。所以，在她的經驗中，池塘是在「地上」的，她逐把池塘畫在「地平線之上」。她在池塘邊看蝌蚪是用俯瞰的觀點，因此畫中的池塘也是用俯瞰畫法。在那季節中天氣暖和，陽光普照，她逐直覺地在「天空」中畫了太陽。

感覺和觀察的揉和

◆圖128　皮亞傑所作的小實驗。圖中央是該實驗的俯瞰圖，下方是洋娃娃在1、2、3位置所應看到的三座山的形狀關係。皮亞傑發現，十歲以上的兒童，才能正確地畫出從洋娃娃觀點去看三座山的形狀關係。十歲以下的兒童則不能。（採自蔡春美《兒童智慧心理學》）

◆圖129　〈體育老師〉，這張作品雖然沒有畫「地平線」，但實質上卻有兩條地平線。一條是體育老師所站的「地」。另一條是遠山腳下的基地。（下圖）

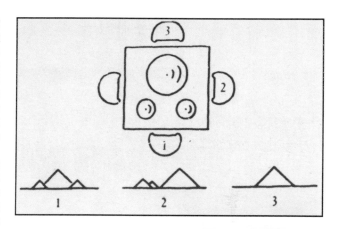

　　在這時期的兒童繪畫，仍然相當強調主觀感覺，所以會產生所謂「觀點不固定」的現象，側面和俯瞰混合在一起畫，也可說是一種多視點的表現。皮亞傑曾作過一個小小的實驗：他把三座大小不同的假山模型放在桌上，桌子四邊各放一把椅子，如圖128畫面中央的俯瞰圖那樣。然後，他讓受試的兒童坐在圖左那張沒有編號的椅子上，再拿一個洋娃娃，依次放置到1、2、3的座位上。他讓受試兒童以洋娃娃的觀點為觀點，畫出坐在1、2、3座位上所看到的三座山的形狀關係。（正確的畫法應該像圖128下方的三小圖）結果皮亞傑發現：十歲以上的兒童，才能畫出如圖例所顯示的正確畫法。十歲以下的兒童，其觀點仍是相當自我中心，大都只能畫出視點不固定或是作特殊組合的圖形。而七歲以下的兒童，就完全無法畫出脫離自我觀點的畫法了。

　　皮亞傑這個實驗，正可以說明十歲以下的兒童，儘管已逐漸地從觀察中了解環境，對環境亦已有相當的認知，但他們仍未能完全擺脫主觀感覺的影響。地平線的出現，正是揉和了觀察與感覺的產物。他們把環境中的事物以既主觀又頗為理性的方式組合起來，表現在畫面上。以圖127為例，女兒透過觀察，表

達出對環境的知覺。但把俯瞰的池塘安放在地平線上,又充滿主觀感覺的色彩。

地平線除了以上列舉的象徵意義外,主要的是:這根線代表一個重要的概念——大地的概念。兒童將之轉化為一個充滿象徵意味的符號,簡單而抽象,卻概括了許多不同的意義,運用起來,變化多端。這符號也許是在發展過程中,到了某時期自然的表現出來;也可能是兒童之間輾轉模仿。但就其使用方式而言,我們不能否認那是一種相當複雜的心智活動。

在成人繪畫中,地平線有時會加進了價值觀。例如宗教畫中,常用這條橫過畫面的平行線區分天堂、人間和地獄。也有些古代壁畫用以區分社會階層,高階層的畫在線之上,低階層的畫在線下。但在我所蒐集到的兒童畫中,尚未發現兒童把這種價值觀加在地平線上。

此外,我們所說的「地平線概念」,有時並不一定單指兒童在畫紙上畫一條橫越畫面的平行線;而是泛指兒童開始在畫面上建立空間秩序,劃分了天地。所以,也有些兒童以畫紙的底邊作為地平線。亦有些兒童不以一條線區分天地,而以色彩區分。例如圖129的〈體育老師〉,畫面上沒有地平線,但在實質上,應該是有兩條地平線的作品,一條是體育老師所站的地,長了小草和小花;另一條是遠山腳下的平地,三座山均從同一的基地上拔起。這種以色彩區分天地的方式,地多半是咖啡色、褐色、土黃色或草綠色,天空往往是淺藍色,整齊地橫越過畫面。

兒童在畫面上開始畫地平線之後,也不一定每張畫都畫上地平線。有時他們會因把注意力轉向新發現的事物上而忽略了地平線;或是他們用展開、摺過去等畫法,則不畫地平線。

（四）展開和摺式

展開

在畫面中央,以一個大圓圈代表圓桌面,上面擺了幾盤好吃的東西,那是用俯瞰觀點來畫的。有趣的是桌子的四隻腳,卻是以桌面為中心,向四方放射出去。桌旁的椅子,有點像被剝製的動物皮革那樣,四腳往兩旁攤開,椅背和

◆圖130 兒童畫的一種有趣特徵：「展開」。這是女兒唸幼稚園時的作品。

椅墊也攤平了，平鋪在畫面上。畫中兩個人倒是以正確的方向站在「地」上，而茶几卻畫倒了，變成倒掛在畫紙左上角。這是女兒唸幼稚園時所畫的作品（圖１３０）。通常從幼稚園小班開始，直到小學三四年級，都可以發現到這種看起來顛三倒四，奇怪而有趣的兒童畫，人們把這種表現方式稱爲「展開」。

爲什麼幼兒在繪畫時會用這種奇怪的表現方式？人們認爲這是幼兒觀點不固定的關係。早期編的「國小美勞科教學指引」中，也曾討論到此一問題。編著者在「兒童造形心理的發展」章內，認爲展開式的畫法，是「兒童的視點放置位置與大人不同所致」。並舉例說明：兒童在畫全家人吃飯的時候，往往先把視點放在飯桌的中央，然後，沿著飯桌將視線往四周掃視，在這種情形下，圍在飯桌四周的人物，都會呈現出豎立的現象。如果把兒童畫中圍在飯桌四周的人物，沿著桌邊往上摺起時，他們就會豎立起來，變成立體的而不是倒畫的，所以，這種畫法又稱作「摺式畫」。

羅恩菲在《創造與心智發展》書中，也提到兒童的「摺式畫」。他認爲兒童如果經常用摺式作爲表現方式，那將是極端依賴主觀和感情聯結的。因爲這種畫法強調主觀觀點及情緒經驗，畫中的空間概念，就是以上述兩點爲基礎而建立的，所以這類兒童通常是以自我爲中心，把自己看作世界的中心，再把所有事物關聯到他自己身上。

對於這問題，我比較贊成美勞教學指引中的看法。因爲：１．並不是某些兒童會「經常」使用展開或摺式作爲繪畫的表現方式，而是一般幼童在處理某些特殊的題材時，如：圍成一圈的人物；兩面相對的人物；或是要表現一個廣闊的俯瞰面，往往很直覺地使用展開和摺式來表現。從女兒小時的作品及我所看到的、蒐集的兒童畫中，都可以證實這點。２．如果以幼童本身的經驗作爲出發

點，那麼，在全家圍著桌子吃飯時，他所看到的是擺了飯菜的桌面，所以在畫桌面時他會用俯瞰的觀點。圍著桌面四周的人，在兒童的眼中，的確是沿著桌面邊緣圍成一圈，而且他看到的是每一個人的正面。因此，在畫面上圍在桌子四周的人，是正面人，以桌面爲中心向四方展開。圖131的〈中秋賞月〉，就是一個很典型的例子。

至於羅恩菲認爲經常用展開或摺式作爲表現方式的兒童，是較爲自我中心的。在上一節，我們曾引述皮亞傑的假山模型實驗，該實驗顯示十歲以下的兒童，仍然不大能了解與自己不同的觀點。尤其是直覺智慧期的幼童，其表現通常都是很自我中心的。因爲他們對環境的認知，仍有賴於從自我觀點作出發點。所以並不是常用展開或摺式畫法的兒童其性格較自我中心；而是在整個發展中，這個階段的幼童普遍地就是相當自我中心的。

在討論兒童畫中俯瞰與平面混合的表現方式時，我曾提出：1．兒童要把具有三度空間的立體景物畫在平面的畫紙上，通常採用一種他認爲最「合理」，最方便的方式表達。那就是把他看到的事物特徵組合起來。壓縮在一個平面上，所以畫面上的景物，變成有些用俯瞰觀點，有些用直立畫法。2．兒童受知覺恆常性的影響，把他對某一事物的「知覺」組合表現，所以在兒童畫中，景物距離的遠近，體積的大小，以及形狀、色彩等等，都保持著在兒童知覺中的特徵。而不合於線形的透視，大氣的透視，以及從不同時間、角度所看到的光線、色彩和形態上的變化。

兒童畫中展開和摺式的表現方式，亦與上述兩點有很密切的關係。如圖132，是女兒畫的兒童樂園轉轉車。她首先採用俯瞰觀點，以轉轉車的轉軸爲中心向四面輻射開去，因爲在她的感覺經驗中，車子是環繞轉軸旋轉的。而在畫

◆圖131　　〈中秋賞月〉，永福國小兒童作品，是一種很典型的展開式畫法。畫面中央四個人以桌面爲中心，往四方展開。（左頁上圖）
◆圖132　　〈兒童樂園的轉轉車〉，女兒小時的作品，這種表現方式十分符合她的感覺經驗。（左頁中圖）
◆圖133　　〈貓咪的盛宴〉，在展開畫法的部分是一個俯瞰的空間，然後，在畫上端畫一根地平線，用以區分地面和天空。（左頁下圖）

車時，她用的是最具備車子特徵的側面畫法。由於車子是環繞車軸旋轉的，所以畫車子方向時就頗費周章了。我們可以想見，她是先畫下方正面的一輛，然後向左方一輛一輛的畫上去，畫到畫面上端最小的一輛，即把畫紙轉了一個相反的方向，畫了兩輛倒懸的，再把畫紙轉一個方向，畫那三輛側向的。這種畫法，對稚齡兒童而言，是直覺而比較方便的，同時也符合了她感覺經驗中轉轉車在「旋轉」的感覺。

此外，我注意到兒童在用展開式畫法的時候，空間關係的處理和一般畫地平線的不同。在兒童畫中，地平線是代表「地」的符號，「地」上面是一切景物存在、活動的空間，這空間的上面才是天空，那是一個上下層次分明，以直立的觀點來處理的空間關係。但在展開式畫法裡，畫面所顯現的卻是一個「俯瞰的空間」。作畫者和看畫者的觀點有些像是從天空往下俯看，整個畫面是一個廣闊的「地面」。景物存在的空間並不是建立在那條符號化的地平線上，所以兒童在畫中如果不表現天空中的太陽、星、月、小鳥和飛機等物體，他經常就不畫地平線。我們了解兒童的觀點後，也就可以明瞭在這個俯瞰的地面上，人物無論朝那方向都是對的。因為他們是在一個「平面」上活動，而不以地平線為立足點。所以這是另一種空間秩序的表現。我們大人看畫，習慣了那種以地平線為基準的空間處理方式，才會覺得兒童展開式的畫中人物方向顛倒，甚至有些景物倒懸起來。其實換一種觀點來看，就會覺得這樣畫也有道理。

圖133〈貓咪的盛宴〉是一個很有趣的例子，畫面上用展開畫法的部分，所表現的正是上述那種「俯瞰的空間」。貓咪們圍繞著圓桌，快快樂樂地享受一頓鮮魚大餐。作畫的兒童把地平線畫在畫面的上方，很明顯地，畫中地平線的作用只是要把天空區分開來，地平線以上的才是天空，有太陽、**蝴蝶**和小鳥，還有一團團的雲彩。地平線以下的是一片地面。

這張畫也可以看出來是一種過渡時期的表現，其中有三隻貓是用正面側身的畫法，如果以畫紙的底邊作為基線，這三隻貓的立足點是我們所認為正確的方向。但在圓桌上方的兩隻貓，卻用一種很奇怪的畫法，像是剝製皮革那樣，從貓的腹部剖開向兩旁攤平，而且一隻貓有六隻腳，另一隻有七隻腳。我們再翻回圖130，就可看到畫中的椅子也是像剝製動物皮革那樣，椅背、椅墊攤平，

四腳往兩旁攤開的。我曾經和剛離開兒童期不久的女兒討論這問題，讓她們重新體會小時為何會用這一種表現方式，並讓她們談談對展開畫法的意見。

她們異口同聲的說，在當時覺得這樣畫是理所當然的。

她們的說法是：

１．如果畫側身的貓，當然是把四隻腳都畫到一邊。但如從俯瞰觀點來畫貓或椅子，把四隻腳都畫到一邊就不合理了。因為我們都知道，貓左邊有兩隻腳，右道也有兩隻腳，椅子也是一樣，所以在畫的時候，自然而然地每邊各兩隻腳。

至於圖133圓桌上方的兩隻貓，不是每邊兩隻腳，這正是上述過渡時期的表現，我認為那位小朋友，可能是先把畫紙轉過來，預備畫像下方三隻那樣的正面側身貓，但接著就躊躇了一下，改為一種新的嘗試－俯瞰法的表現，所以又在貓身的另一旁畫了一些腳。而至於變成六腳、七腳的怪貓。

２．我們常常一眼就看到桌面上擺著的東西，所以畫桌子時總是先畫桌面，不然怎麼能畫出桌面上的東西？而在知覺中桌子是有四隻腳的，所以畫桌子無論從那一角度去看都應該有四隻腳，如果只畫桌面下方的兩腳就變得很不平衡了。

在兒童的心目中，他們直覺到桌子的四隻腳，不可能都在同一面，這不像側身的貓四隻腳在同一方向那麼容易肯定。而且，長方的、橢圓的物體及側身的動物，容易找到側面，但正方形和圓形的東西卻不容易找到側面，因此圖130倒懸的長方形茶几，四隻腳都畫在同一方，但正方形和圓形的桌子，把四隻腳都畫在一邊看起來就不對了。兒童們會覺得，唯一能看起來平衡，而又能符合他們知覺經驗的畫法，就是把四隻腳往四方輻射。

至於圍桌而坐的人，女兒認為那時覺得「當然」應該這樣畫的。

３．要把立體的東西壓縮成平面，女兒回憶小時候，覺得除了用這種方法去畫，似乎沒有更合適的畫法了。

她們並舉例說，如果玩跳棋，或是把一些玩具小動物擺在桌面上、地上，我們從上面看下去，就會看到那些東西立足的方向並不一致，有些朝這方，有些朝那方。玩的時候，人的位置挪動了一下，玩具的方向又有了變動。因此並

◆圖134　這張畫展開部分，作畫兒童是以旁觀的、不參與的觀點去看圍桌而坐的人，所以那些人都是頭朝向桌面的背面人。（上圖）

◆圖135　〈交通安全〉，三年級兒童作品，整張畫面的觀點都很統一，只有圍在兩旁的觀眾畫成橫向的。作畫兒童在畫圍觀人群時，可能把畫紙轉動來畫，以他認為最合適的方式表達他的感覺經驗。（下圖）

◆圖136　〈舞龍〉，和前圖相反，圍觀人群是直立式的，舞龍部分用展開畫法。可能是兒童本身看舞龍的經驗，而且是維持畫面平衡的處理方式。（右頁圖）

不是小朋友畫畫兒顛倒方向，只是孩子的許多想法、看法和所表達的感覺經驗，大人並不了解而已。

兒童用展開式畫圍著桌子的人，通常都是畫正面的，這表示作畫者「參與」其間，他把自己也當作圍桌而坐的人，以桌面為中心掃視四周，他所看到的人都是正面的。但圖134所畫的圍桌而坐的人，卻全都是背面人，而且頭部朝向桌面。採用這種畫法時，作畫兒童的立場是「不參與」的，是以旁觀者的觀點俯瞰這些圍桌而坐的人。假如在吃拜拜或宴客時，我們從樓上或稍遠稍高處看過去，就會看到那些圍著桌子大吃大喝的人，都是頭朝向桌面的背面人，可見兒童在作畫時絕非憑空想像，他們常常無意中把平日對環境的觀察與體驗適當地融會進作品中。

這張畫和圖130、131、133一樣，只有圍桌而坐的人用展開畫法。其他部分如樹，站在前方的人和小雞、天空等，都是用常見的直立式的畫法。這也可以印證前面所說，兒童在處理某些特殊題材時，才使用展開和摺式的畫法。

幼童很可能是根據他認為最合適、最方便的表現原則，來決定那些題材要用展開畫法。下面的三張兒童畫，就是很好的證明。

圖135的〈交通安全〉，是三年級兒童作品。這張畫大部分都是用慣見的直立式的畫法，以畫紙底邊作地平線，畫面中央的行人穿越道向遠處延伸，兩輛相撞的汽車用側面畫法，這位小朋友可能是受到漫畫的影響，用幾根簡單的放射線條代表光（亮著的紅燈）、聲音（二車相撞時砰然的聲音）。不幸的行人遂被壓死在車輪下。畫面下方圍觀的人群是背面的，而畫上方的圍觀者是正面的，這一切都畫很正確，觀點也很統一，只是兩旁的觀眾卻畫成橫向的了。作畫兒童在處理圍觀者的時候，他所採用的是「不參與」立場，因為我們在稍遠

◆圖137 〈動物園〉,這張畫
觀點很不一致。如果到過以前
的台北圓山動物園,看到獸欄
環繞著山坡逐漸升高的情景,
就比較容易瞭解這位小朋友為
甚麼用俯瞰觀點畫獸欄,以及
畫展開式的動物,方向顛倒的
遊客了。(下圖)
◆圖138 〈快樂的海濱假期〉
是女兒的作品,她所畫的是她
所「知」的山和海。有趣的是
遠山上的小野花畫得清清楚
楚,而且是展開式的。
(上圖)

處看一些圍起來看熱鬧的人群時,的確是只有遠前方是正面,其餘三面都是背
面的。然後,為了要強調那些人是「圍觀」的,他在畫時可能把畫紙轉動,以
符合他的感覺經驗。所以整張畫中,只有圍觀的人群用展開(摺式)畫法。

　　圖136的〈舞龍〉剛好和圖135相反。圍觀的人群是用直立畫法,主題〈舞

龍〉用展開畫法。那長長的龍像是從高處看下來似的，舞龍的人以龍爲中心向兩旁展開。在新年或盛大遊行時，舞龍和舞獅是最吸引小朋友的表演。我們常常可以看到兒童們隨著敲鑼打鼓的聲音，在人叢中擠來擠去，但因他們身材矮小，視線常被大人阻擋，爲了爭取有利的位置看熱鬧，他們就爬到樹上，圍牆上或樓上，居高臨下地觀賞。所以這種俯瞰式、展開畫法的舞龍，可能正是兒童本身看舞龍的經驗。如果龍是用俯瞰的觀點，舞龍的人都畫到一邊就很不平衡了，他把這些人畫成向兩旁展開，應該是作畫兒童覺得最合適而且平衡的畫法。

圖137的〈動物園〉真熱鬧，這張畫的觀點很不一致，橫越畫面的平行線不是地平線，是把園內外區分開來的分界線。園外排隊買票的人群等等全用直立式，園內卻變成了俯瞰式。畫面中央的一隻動物採用剝製皮革那種展開畫法。園內的人群，方向顛倒，整張畫看起來十分奇怪。相信沒有到過以前圓山動物園的人，不太容易瞭解這位小朋友爲甚麼用這樣特殊的表現方式。

台北動物園遷到木柵之前，舊的圓山動物園的園外和售票處，是平坦的大道，這位小朋友遂自然地用直立式表現。到了園內，就是迴旋往高處的山路，獸檻沿著山路設置在兩旁。當小朋友逐漸走向山的高處，回頭看下面的獸檻就變成俯瞰式的了。遊客有些圍著這個獸檻，有些圍著那個獸檻，因此變成以各個獸檻爲中心而展開，顯得方向顛倒。至於中央那隻展開攤平的動物，像圖133貓咪的盛宴上端那兩隻怪貓那樣，可能是由於過渡時期的一下躊躇，以及爲了維持平衡而這樣畫的。

這三張圖足以證明，兒童在繪畫時，並不是摒除了外界所給予的影響，只作潛意識的投射的。從以上的分析中，我們可以看到兒童很忠實地表達出他的感覺經驗，和他對環境的認知。

另一種展開方式，被認爲與地平線觀念有關。根據羅恩菲的說法是：假如我們把兒童畫中的地平線，想作可以彎曲的金屬線。兒童在直線上畫了花、樹、房屋等等，然後把此線彎曲成有弧度的山丘，那麼花、樹、房屋就會變成以山丘爲中心向四面放或傾斜的狀態（大意如此）。其實，我們不必想得那麼複雜，簡單的說，兒童用線條畫成符號化的山，他把山的線作爲基線，讓

◆圖139　〈關子嶺寫生〉，女兒的作品。她從高處往下看，所以用俯瞰觀點來畫。她並以蜿蜒
的山路作地平線，畫上一些依山而築的房子。這些房子遂變成展開式的，方向顛倒。

◆圖140　〈運動會〉，在這張畫中，作畫者以線條圍成操場，人物沿著這條界線向四面展開。
（右頁上）

◆圖141　不僅兒童畫中出現展開畫法，埃及壁畫中也可以找出展開的表現方式。（右頁下）

花、樹、房屋垂直地「站」在線上，所以它們呈現出放射狀態，如圖138遠山上
的花就是這種展開式的。以前我們常帶女兒到海邊友人家中，她們和小朋友一
起爬山、採野花，或到海灘看船、捉小魚、小螃蟹。這張畫她畫的就是她所
「知」的山和海，海水是透明的，可以看到水中擠滿了魚兒，海平面上畫了一
艘船。接著，以一段空白拉開了海與山的距離，表示山是在遠處，但是遠山上
的小野花卻一朵一朵的畫得非常清楚。天空中彩色的陽光普照，這是一個多麼
快樂的海濱假期。

　　圖139是女兒畫的〈關子嶺寫生〉。她從山的高處往下看，山勢起伏迴旋，
她遂直覺地用俯瞰觀點畫法，以表達出那種旋轉的、起伏的感覺。她以那些蜿
蜒的山路作地平線，畫上一些依山而築的房子，於是這些房子就變成展開式

的，方向顛倒的了。

有時，兒童以符號化的線條，界定一個特定的空間，像操場、廣場、池塘等等，把它畫在畫面中央，景物沿著這線向四面展開。圖140的〈運動會〉，就是這一類的展開。這種展開方式，不但在兒童畫中常常出現，在埃及壁畫中，也可以找出類似的畫法（見圖141）。

圖142是我國清代的輿圖，竟然也像兒童畫那樣，用俯瞰觀點和展開式的畫法，而且東南西北的方向和現在的地圖相反。這張〈興化縣城池圖〉城牆和城門全部向內展開，城內旳廟宇和縣治機構用正面直立畫法，四牌坊卻用側面直立畫法。圖上方的「儒學」是正面直立的，左旁的「文會堂」卻是倒立的，而西門外「校場」上的建築物則又是東西橫向的。

從上述的埃及壁畫及清代輿圖，可以知道展開畫法

◆圖142　清代輿圖。像兒童畫那樣，用俯瞰觀點和展開畫法，城牆和城門全部向內展開。（右上）

◆圖143　〈蹺蹺板上〉，採自羅恩菲的《創造與心智發展》，是具有兩個天空概念的摺式畫。（上圖）

◆圖144　〈向渡船揮手〉，也是從羅恩菲書中選出。這張畫摺起來後，畫中小朋友就變成豎立著向渡船揮手。（下圖）

並不是兒童畫才有的表達方式。展開畫法，對某些特殊題材來說，可能是一種最合適、最方便的畫法。當作畫者面對這些題材時，不自覺地就會採用展開法去表達。

摺式

　　兒童畫中，展開和摺式常常混合在一起使用，例如上述那些圍桌而坐的人，以桌面為中心向四方輻射，我們常稱之為展開畫法；但如沿著桌邊，把那些方向顛倒的人往上摺，他們就豎立起來成為立體的了，所以我們又可稱之為摺式。

◆圖145　〈划龍船〉是我國兒童作品，他只畫了河的一岸，所以觀點相當統一，而沒有採用摺式畫法把兩岸都畫出來。（上圖）

◆圖146　這是一張兩個天空的典型摺式畫，我國六歲兒童的作品，採自潘元石《怎樣指導兒童畫》。（下圖）

　　不過也有些摺式畫比較特殊有趣，和展開式不太一樣。在空間處理方面，並不純然是俯瞰式的，作畫的兒童以有形或無形的地平線為界，使同一畫面上出現了上下顛倒的兩個天空。

　　我覺得這種畫法，與作畫題材很有關係，幼童經常在畫面對面的人，面對面的景物時，會使用上下兩個天空的摺式畫法，我們如果沿著那有形或無形的地平線將之摺起，畫中人或景物就會面對面豎立著，兩個天空都變成在上方了。

　　這張〈蹺蹺板上〉（圖143）選自羅恩菲的《創造與心智發展》，是這類摺式畫的一個很典型的列子。畫中沒有地平線，兩個天空一個在畫面上端，另一個在畫面下端。羅恩菲認為：地平線在兒童畫中出現，是因為兒童體認到他自己是環境的一部分。這位小朋友在蹺蹺板上搖蕩的情緒經驗是如此強烈，以至於超乎他作為環境一分子的感覺，所以他放棄了地平線經驗，而以運動經驗感覺決定了空間概念。他要表現出他的姐姐把他舉得很高很高地，都要接近太陽和天空了。畫中的他，張得大大的嘴巴，誇大了的身體，表現出他當時又興奮又刺激的情緒。坐在蹺蹺板另一端的姐姐，不但畫成倒立而且顯得較小，因為他

強調他的主觀經驗。假如我們在適當的位置把畫紙摺起來,他和姐姐就變成立體地面面對面坐在蹺蹺板上,兩個天空都將在畫中人物的上端。當然,被舉得高高的他是較接近太陽和天空的。

另一張〈向渡船揮手〉(圖144),也是從羅恩菲書中所選。這位小朋友畫完他自己站在河邊揮舞著手帕後,可能是把紙轉過來,或是自己繞到畫紙的另一邊,然後畫出方向相反的船和河的對岸。假如我們沿著河岸線把畫紙摺起來,就可以看到那位小朋友豎立著,面對著渡船揮手,而對岸的景物也是立體的了。如此一來,倒過來的天空也隨著摺起而成為在景物的上端。所以羅恩菲認為,讓兒童在地板或桌子上畫畫兒,可以使兒童自由地轉換方向,表達他的空間概念。

當然,並不是所有兒童畫河邊看船,都會採用摺式畫法。圖145是我國兒童作品,採自兒童月刊,這位小朋友畫在河邊看划龍船,他是採用從河岸看過去的觀點,先看到了船,再看到對岸的景物和人群,然後看到遠山和太陽。這張畫觀點相當統一,為了表現上的方便,他只畫了河的一岸,而沒有用摺式畫法把兩岸都畫出來。這張畫用了三根符號化的線:波紋的線代表水面,用一段空白代表空間距離,再畫一根線代表河岸,然後再一段空白表示距離,才畫遠山的地平線。所以,在空間關係的表達上,是相當特殊的。

以下的三張畫,是我國兒童畫的〈升旗典禮〉,可以作一個有趣的比較,也可以看出不同年齡的兒童,在觀察和表達上的差異。

圖146是一位六歲兒童的作品,原載於潘元石著《怎樣指導兒童畫》中。這張畫和〈向渡船揮手〉一樣,是一張兩個天空的典型摺式畫。在升旗典禮時,如果兒童自己是參與者,那麼,他的感覺經驗是所有小朋友都面對著升旗台。因此這位小朋友先畫了地平線,在地平線上畫好了升旗台和樹,問題就來了,他要怎樣才能畫出面對著升旗台的人們?在這種情形下,他可能把紙轉過來,也可能自己走到畫紙的另一邊,在畫面上再畫一根地平線,然後再畫一排我們看起來倒立著的人。如果我們以兩根地平線為虛線,把畫紙摺起來,那些人正好面對著升旗台而立,兩個天空都在畫面上方了。

圖147畫的也是升旗典禮,這位小朋友對怎樣畫面對面的人群,同樣也感到

◆圖147　這張畫也是畫升旗典禮，但沒有用摺式畫法。這位小朋友把台上台下的人都畫成正面的，變成全體學生背對升旗台而立。（上圖）

◆圖148　這是三年級兒童畫的升旗典禮。這年齡已不再憑著直覺去認識環境。所以他透過觀察，從升旗台的方向畫過去，採取相當統一的觀點。（下圖）

困惑，但他沒有用摺式畫法。在他的感覺經驗中，他看到升旗台上的人是正面的，而他直覺地感到台上人看台下的學生也是正面的，所以他把台上台下的人都畫成正面人。如果真實情況是這樣的話，那就等於全體學生背對升旗台而站了。

　　圖148是三年級兒童畫的升旗典禮。由於年齡較大，已經逐漸脫離了直覺時期而進入具體操作期。不再憑著直覺以認識環境，他開始透過觀察，及採取一個合乎邏輯的角度去表達。所以這張畫是從升旗台的方向看過去，而台上台下的人都是側面的，觀點相當統一。

　　並不是每個小朋友在三年級左右都放棄展開和摺式的畫法。有時候，當他們面臨一些他認為難以用統一觀點處理的題材時，畫面上仍會表現出視點不固定的情況。圖149是台北縣水源國小五年級女生的作品，乍看下似乎十分零亂。如仔細分析，可以知道這位小朋友已經很會處理側面的貓、圓桌、沙發、凳

◆圖149　兒童遇到一些特殊的題材，即使已經五年級，還是會用展開或摺式畫法。這張畫是五年級兒童作品　是採用展開與摺式混合的表現方式。

子、電視機等，不但合乎透視，而且注意到茶几下有影子。但是，把這些個別事物組合起來的方式，卻是展開和摺式混合使用的。如用羅恩菲的說法，這張畫共有四個「天空」。我們如果以畫中央的茶几為中心，畫一個正方形，然後沿著此正方形虛線把畫摺起來，成為一個立體的盒子狀，就可以看到媽媽面對著電視機；右側的爸爸和小朋友，左側的圓桌，全都豎立起來了。正面沙發上的媽媽，和側面沙發上的小朋友，如沿著沙發的虛線摺起來，其本身又可以呈現出立體的現象。

　　上文曾談到兒童在繪畫時，並不純粹是為了滿足自己，他也希望觀者能了解他所想表達的意願，所以常加上文字說明，在這張畫中，也有著這種溝通和傳達的意向。這位小朋友不僅把當時的電視節目畫出來，而茶几上的課本，也

◆圖150　這是六年級兒童作品，畫中人和物相當複雜，但觀點很統一。

特別註明了是「國語」。

　　也不是每一個年齡較大的兒童遇到像圖149那類的題材，都會用展開或摺式去處理。圖150是六年級兒童作品，畫的是廚房和餐廳，畫中人和物相當複雜，但都是採用直立觀點去畫，觀點很統一。

　　由於這點，我歸納成兩點結論：

　　1．三年級以下的兒童，處理上述那些「特殊題材」時，往往直覺地使用展開和摺式畫法。

　　2．年齡較大的兒童，如果仍使用展開或摺式，可能有三種原因：(1)他認為這種題材，最適合於用展開或摺式畫法處理。(2)或許如羅恩菲所說，這類型的兒童，對環境的認知，仍有賴於從自我中心觀點作出發點。(3)市面上有些兒童讀物和兒童玩的立體圖片，只要沿著印好的虛線往上摺，人和物都會變成豎立的。兒童在繪畫時，也可能受到這些影響而採用摺式畫法。

第七章：從主觀到客觀

（一）創作的危機

根據學者的研究，創造力的發展，較受環境因素的影響。在學校教育歷程中，兒童的創造力，會出現三次下降的現象：

第一次：六歲入學後，可能與教師的權威和學校規範生活開始有關。

第二次：九歲左右，可能與取悅遊伴有關。

第三次：十三四歲左右，可能與取悅異性有關（註1）。關於這點，我的看法是：台灣的少年，可能因升學壓力，以及進入反抗期而呈現創造力下降。此外，取悅異性與創造力下降似無必然的關係。

繪畫是創造力表現方式之一，所以兒童繪畫的發展歷程，也會出現下降的週期。

從我的觀察中，四、五歲的幼兒，只要父母和教師稍加鼓勵，讓他自由地畫，不去責備他弄髒衣服或牆壁，他們都會很喜歡畫畫，而且很放心地畫。

這時期的幼兒，想像力豐富，十分好奇，創造力也達到了一個高峰，他們不但喜歡畫畫，也喜歡編故事、唱歌，敢於表現，不大顧慮別人能不能懂，能不能接受。所以這時期的繪畫，十分天真有趣。

到了六歲，一般兒童都已進入小學就讀，他們需要適應一個新的環境，一種新的學習方式。也開始關心老師和小朋友對自己的看法，所以在創造力的表現方面，的確會受到一些影響而呈現下降的現象。

此外，兒童進入小學後，語言的表達力日益流暢，興趣和生活範圍均較廣泛，也較能分清現實和幻想。而且在入學後要學習的東西增多，還有課外作業和考試，這些都會影響兒童不再像幼兒期那樣熱中於繪畫。

當兒童適應了學校生活後，在繪畫方面的發展，可分為下列幾種情況：

1. 曾經讀過幼稚園，有繪畫經驗的，因為小筋肉的發展較幼兒期為好，知識、經驗也較前擴展，一經鼓勵，又會恢復濃厚的興趣。

2．有些學前畫得不錯的兒童，入學後受到同伴的影響，或由於不敢表現得太特殊，就會模仿同伴，而致畫面上不若幼兒期那樣充滿了想像力和創造力。

3．教師的教學法是否適當，對兒童的創造力有很密切的影響。有些教師，要求小朋友畫得像，讓他們臨摹課本或畫片，或是讓兒童作填色畫，使兒童的創造力得不到發展的機會，遂形成創造力的下降。

我有一位小姪女，五歲時在我們家和女兒一起畫畫，無論色彩和構圖都顯得很獨特而富有創造力。及至入學一年後，再到我們家，對於繪畫已經失去了信心，成為「不會畫畫」的小朋友，她說她的老師就是只讓他們臨摹和填色。

4．未曾讀過幼稚園，或缺乏繪畫經驗的兒童，會顯示出創造力受抑制的現象。

這個創造力下降的時期是很短暫的，如果教師指導得法，不久之後，兒童又會步向創造力的另一高峰，從歷屆世界兒童畫展及一般國小兒童美術作品中，都可以看出低年級是兒童繪畫的黃金時期，他們的表現，比幼兒期成熟而且內容也較充實與複雜。因為他們對生存的環境，觀察得較仔細，了解得更多。

大概是在三年級或四年級時，又將出現一個創作的低潮。

數年前的聖誕節前夕，報載一個九歲的美國小女孩，寫信給編輯先生，問他「到底有沒有聖誕老人」？這使編輯先生十分為難。如果回答「有」，那是說謊，哄小朋友。但如誠實的回答沒有，那等於冷酷地破壞了所有孩子童年最美麗的夢。後來，編輯先生只好答覆說：如果妳相信，聖誕節老人就存在。也就等於說：如果不相信，聖誕老人就不存在的了。

很多資料都顯示出，兒童到了九歲以後，漸漸進入「理智萌芽」的階段，對於幼兒時期深信不疑的一些童話和夢幻，開始發生懷疑。而對於現實的生活環境，也開始以客觀的態度去觀察和探索。

從兒童閱讀興趣的研究中，也可看出這種演變。根據推孟（Dr. Terman）的研究，認為八歲是兒童「童話時期」的顛峰，九歲開始，進入喜愛閱讀真實故事、生活故事等時期。此外，俄、德、法、挪威、瑞典等國的學者所作的研究，也認為兒童喜愛神仙故事，八歲達到頂點。我國一些有關這方面的研究，

◆圖151　三年級女生的作品（上圖）
◆圖152　六年級女生的作品，整個畫面都是用非常細密的線條組成的。
（下圖）
◆圖153、154　兩個女兒中年級時所作的剪貼畫（右頁上、中）
◆圖155　是女兒四年級時所畫的設計。
（右頁下）

也顯示出類似的傾向。

　　兒童在九歲以後，健康情況比幼兒時期要好得多，所以精力充沛，崇拜英雄和權力，喜歡冒險，顯得很淘氣。在性格方面，也漸趨獨立。另一方面，由於理智的萌芽，和認識了不少字，他們對生活環境和知識領域，都感到好奇，因而對現實較能適應，並喜歡觀察自然，我們常常可以看到那些中年級的學童，書包裡、口袋中裝滿了小石頭、昆蟲和各種撿拾到的破爛。他們的興趣廣泛，但興趣也易於改變。

　　這時期的兒童，漸漸有了自己的看法和想法，也開始有了對自己的要求。在繪畫方面，他們步入一個過渡時期，一方面他不再滿意以前那種「古怪的」、「不合邏輯的」表達方式，甚至他會笑那些比他小的孩子畫得那麼難看。另一方面，他卻一時找不到能順利表達的方式。他希望畫得很像，畫得符合視覺上所看到的景物，但在表達方面，他們仍受到感覺經驗的支配，觀察與感覺經驗之間未能協調，所以達不到自己的要求而感到挫折。

　　精細動作協調，九歲以後已發展得相當良好，所以兒童喜歡操作小物件，

也喜畫較細緻的線條。圖151是三年級女生的作品，圖152是六年級女生的作品，兩張畫的畫面，都是用非常細密的線條組成的。此外，他們對剪貼、設計和做手工的興趣較濃厚，繪畫的興趣，可能就會相對地減低了。我的兩個女兒，在這個階段中都比較喜歡做剪貼與設計。圖153、154就是他們中年級時所作的剪貼，圖155是女兒四年級時畫的設計。

兒童因為已逐漸地注意觀察客觀的環境，在繪畫時，就會要求自己畫得像，所以變得注意細節，相對地，就忽略了整體。尤其是女孩子，畫人物的時候，對睫毛、髮捲、衣服上的鈕扣、花紋等，都畫得非常仔細，因而畫面上遂不像幼兒或低年級時那樣，充滿了兒童純真大膽的趣味了。

圖156是女兒九歲時在家中隨便畫來玩的作品，這一段期間，像這類畫得很細，卻未完成的作品相當多。她

◆圖156　女兒九歲時在家中畫著玩的作品，衣服上的花紋，髮上的裝飾，都畫得十分仔細。
◆圖157　一位九歲女孩的作品，她把媽媽的睫毛，衣服上的鈕扣和繡花，都仔細地畫出來。
（右圖）

畫的時候，非常專注於畫衣服上的花紋，人物髮上的裝飾和釵環。圖157是一位九歲女孩畫的〈媽媽〉，她也是很仔細地把媽媽的睫毛，衣服上的鈕扣、繡花畫出來。

　　女兒在這個時期，除了畫「工筆」的人物外，有時會撿一片樹葉，精細地描摹葉子上的葉脈，或是描摹蝴蝶翅膀上的圖案。但也常常因為過於注意細節，而忽略了畫面的整體性。

　　這種現象，和兒童對事物認知的歷程是相當符合的。從我的觀察中，我認為兒童認知事物時，是先把握該事物的幾個主要特徵，形成一個籠統的綜合印象，然後才漸漸地探索該事物的細節，以加深對它的體認。例如說：嬰兒對媽媽的認知，起初是比較籠統的，是整體性的。並不是先認知媽媽的眼睛、鼻子、嘴巴、聲音……再把這些相加起來成為「媽媽」。差不多要到小學二、三

◆圖158　女兒幼兒期畫的人，她直覺地把人區分為幾大部分，然後把它們組合起來。

年級，兒童才會描述：我的媽媽眼睛大大的、鼻子高高的……我的媽媽很美麗等細節。隨著年齡的長大，對媽媽的了解和體認也越來越深；對於繪畫亦然。幼兒期所畫的事物，都是把該事物幾個主要特徵組合而成的籠統印象。到了三年級左右，才漸漸地注意到描繪事物的細節，從對細節的探討中，他們將對其整體產生一種新的體認。所以，兒童在這時期如果沒有放棄繪畫，等到五、六年級時，他們即能將整體與細節協調，產生一種新的表達方式。

　　部分兒童，因為在表達方面達不到自己的要求，而失去了自信，動搖了創造慾，變得不喜歡畫畫。也有些兒童，由於個性漸趨獨立，開始對成人產生懷疑和反抗，遂故意表示不喜歡畫畫。此外，或因興趣轉移到其他方面去；或由於開始進入幫團時期，喜歡結交朋友，生活範圍更廣了，不再專注於創作方面。因此小時很喜歡畫畫的兒童，三年級以後也許就不太愛畫了。常聽到有些媽媽說：孩子以前很愛畫畫的，為甚麼現在不畫了？或是以前孩子畫得很好，現在看起來退步了。有時，媽媽乾脆武斷的下一結論：「大概是老師沒把孩子

教好。」

　　所以有些學者把這時期稱為「創作的危機期」。也有學者稱為「自我意識期」，因為兒童創作慾望減低，並對自己的作品開始產生批判意識，留意作品的成果。

　　在美術教育方面，幼兒期和低年級時，教師只須鼓勵兒童自由創作即可。但到了中年級，由於上述的原因，教師一方面要用各種方法引起兒童創作的興趣，一方面也要適當地給予技術和方法上的指導，使他們能突破創作的低潮。

　　曾經有一班師專五年級的學生，到南市某國小作四星期的教學實習，上美術課時，他們發現中年級以上的小朋友大多不愛畫畫，而且畫得不好。經研究討論之後，他們嘗試用變換材料和能引起興趣的畫題。例如：讓兒童做版畫、剪貼、設計、立體造型等，或是讓兒童畫最長的畫，像小的畫、最難看的人、最奇怪的夢等。這種教法，因為能和這時期兒童發展特徵配合，所以很受兒童歡迎，間接地也提高了兒童創作的興趣。

　　可見在這一階段中，教師的啟發和指導相當重要。儘管在兒童心理發展的過程中，這時期常被稱作「創作危機期」。不過，九歲以後的兒童，個別差異日益顯著，教師如能因材施教，給予適當的鼓勵與指導，還是有突破創作危機的可能。

　　早在六六年編的國小美勞科教學指引中，就曾討論到此問題，但教學指引中指出：兒童到了中年級時，已適應了學校生活。在美勞方面，經過學習和體會，大多能表達自如。他們可自由出入於想像與夢幻的世界，也就是說能自由跨越於主觀和客觀的境界裡。所以作品不但有趣味，內容也較豐富。可說是兒童「藝術的黃金時期」。

　　其實，「創作的危機」和「藝術的黃金時期」二者之間並不矛盾，這只表示兒童在此一階段，創作方面有兩種可能而已。

　　根據王家誠參與多次兒童畫評審的經驗，他認為從幼稚園至小學三年級，是作品最多，表現得最有創造力的時期。四年級後作品較少，創造力的表現也漸不如前。到了五、六年級，作品更少，也更不易選出具有特殊風格的作品。如以這方面的事實為依據，則創作的危機是從四年級（十歲左右）開始。

綜合而言，兒童在九歲至十歲之間，無論在認知發展或創作，都將面對一個轉捩點。這轉捩點使他們走出自我中心的世界，客觀地去觀察、探索那廣闊的、現實的生存環境。

（二）所「感」和所「見」

有人說幼兒繪畫時是畫其所「感」—感覺經驗。中年級以後才是畫其所「見」—客觀觀察。

我們不能否認兒童繪畫，往往受感覺經驗的支配，至於畫面上的世界，雖和我們所「看」到的世界不太一樣，但我們不能因此就說幼兒畫畫不經過觀察。我們都知道幼兒是最好奇的，他們進入一個新的環境，或面對一樣新的事物，不但用眼睛東看西看，還喜歡用手去碰觸、撫摸、親自操弄，有時還用鼻子嗅一嗅，把耳朵湊近去聽，所以他們對外在環境的感受是整體的，並不限於視覺。他們表達在繪畫上的，也不限於視覺經驗。在上文「牙的故事」中，就討論過這點：幼兒所以畫尖銳的牙齒，是要表達出咬東西時那種強烈的感覺。

此外，幼兒常用簡化了的符號，象徵他所要畫的東西。也常常主觀而直覺地，把他所知道的某一事物主要特徵，隨意組合起來，成為大人眼中「四不像」式的畫，所以我們認為幼兒畫是非寫實的。而且，我們只能說：幼兒觀察和表達的方式和成人不同，並不是幼兒繪畫不經過觀察。

漸漸地，隨著心智的成長，大多數兒童不再全憑直覺的影像去認識世界，他們開始以比較客觀的態度去觀察生存的環境，在繪畫方面，也希望把他們所觀察到的一切，用寫實的觀點描寫出來，所以我們說兒童這時期是畫其所「見」，其實，無論那一時期，兒童繪畫都是他對環境的認知與詮釋，絕非是和外界隔絕了的想像。

如果我們以不同年齡兒童作品加以比較，就可以看出兒童由於發展階段的不同，其觀察和表達方式也有著相當的差異。

以畫人為例：第四章第二節中，我曾提及古氏畫人測驗，是從兒童畫人完整與否等等，可測量出該兒童智齡。現在我也以人為例，以比照不同年齡兒童的觀察和表達方式。

◆圖159 四年級男生的作品，他對「人」的觀察相當客觀而仔細。（上圖）

◆圖160 幼稚園大班的小朋友，畫了一頭擬人化的長頸鹿，而且把長頸鹿的頭裝反了。（下圖）

　　圖158是女兒在幼兒期畫的「人」，我們可看出她是直覺地把人分為幾大部分，再按照她所「知」的組合方式把那些部分組合起來，如：頭的下面是頸，頸的下面是身體，手在身體兩旁，裙子在身體下面，而雙足是在裙子的下面。

這樣組合的「人」看起來很有趣，尤其是雙足「裝」在斜裙的兩邊緣下，完全不合人體的比例。但不可否認，畫中所表達的「人的概念」，也是經過觀察，以視覺影像為基礎的，只是這種視覺影像比較直覺而主觀而已。

圖159是四年級男童的作品，畫中的人物相當寫實，從人物臉上的陰影，衣服上的花紋、口袋、鈕扣等，都可以看出這年齡兒童對

◆圖161　九歲智障兒童的作品，畫中的小鳥具有鳥的特徵和人的臉。（上圖）
◆圖162　幼兒畫的擬人化小貓，把貓的特徵和人的臉組合起來。（下圖）
◆圖163　五年級兒童所畫的貓，相當寫實而且希望在畫中表現某種內涵和感受。（中圖）

◆圖164　　女兒幼兒期畫的水彩寫生。畫面上只表現出二度空間，畫中的水果是平面的，符號化的。

◆圖165　　女兒五年級時畫的水彩寫生。相比之下，可以看出她在觀察時相當客觀，畫時相當寫實。

「人」的觀察已相當客觀而仔細。

以畫動物爲例：幼兒畫動物最常見的特徵是「擬人化」，以及把他印象中最特殊的部分以自己的方式組合起來。圖160是幼稚園大班幼兒所畫的動物園。這張畫不但視點不固定，而且畫了一隻擬人化的長頸鹿，有趣的是他把長頸鹿的頭裝反了。這位小朋友可能直覺地認爲嘴巴和下頷應該和脖子接在一起，因爲人就是這樣的，所以長頸的頭逐倒裝在脖子上，在應該畫嘴巴和下頷的地方畫了眼睛和角。

圖161是九歲智障兒童的作品，畫中三隻擬人化的小鳥，具有鳥的形體和擬人化的臉，因爲在這位小朋友的主觀印象中，他把握了小鳥的一些重要特徵：有兩隻翅膀和兩隻腳，但在畫頭部時，卻直覺地畫了一張他印象中最深刻的臉──人的臉。圖162是幼兒畫的擬人化的貓，就和上圖一樣，這位小朋友把他所「知」的貓的特徵，和他最熟悉的人臉組合起來，成爲一隻可愛的人面貓。

現在我們再看看圖163，這是五年級兒童畫的貓，雖然臉部仍有一點點擬人化的趨向，但整個看來，是經過相當客觀的觀察，畫得頗爲寫實，貓身上的花紋，鬍子根上的毛孔，以及張牙舞爪的神態，豎起的耳朵，都很仔細地描繪出來。此外，這位小朋友所畫的並不是一隻孤立的貓。我們可以明顯地看出來他希望在畫中表現某種內涵和感受。他要表現的是一隻貪婪的，張牙舞爪的壞貓。他並且適當地用遍地狼籍的魚骨裝飾著畫面。

以靜物寫生爲例：圖164是女兒幼兒期所畫的水彩寫生，面對著桌子上的實物，她直覺地先把它們歸類，按數量多少和顏色來分，然後畫出那些水果平面的輪廓線，再用俯瞰的觀點畫桌面。所以畫面上只表現出二度空間，畫中的水果是符號化的。圖165是女兒五年級時畫的水彩寫生，相比之下，可看出她不但在觀察時已相當客觀，在畫的時候，也注意到怎樣才能畫得像，用甚麼方法使畫面上表現出三度空間。所以，她以顏色的深淺、明暗來表現光線，使物體有立體感。她用重疊法表現畫中物體前後的關係。並適當地運用線條強調出畫面上遠近、上下的感覺。

地平線與地平面：在第六章「地平線的出現」一節中，我們曾詳細地討論地平線所具有的象徵意義。但當兒童對空間關係有了新的體認之後，他們漸漸

◆圖166　　四年級兒童作品。畫中人馬,是行走在地面上,而非地平線上。此外,他已不再使用透明及強調主觀感覺等畫法。

◆圖168　　六年級兒童的作品。他已成功地使用重疊法,使畫面看起來有深遠之感。

◆圖167 女兒幼兒期的作品。她畫的樓房是平面的，用一根根線條把樓房劃分成許多層，以強調很高的感覺。

知道畫面上的人物，並不需要都站立在一根象徵「地」的線上，地是一個廣闊的「面」，點綴在這個面上的人和物，是構成環境的一部分，他們有些在近處，有些在遠處，或是形成前後重疊的關係，雖然這些人物的真正體積不會因遠近而發生變動，但在視覺經驗上，在近處的、前面的人物會顯得大些，而在遠處的、後面的人物則會顯得小些。於是，他們開始捨棄了地平線，而嘗試用透視法表現畫面上的三度空間。

圖166是四年級兒童的作品，我們可以看出這位小朋友所作的嘗試，雖然他還未能完全擺脫畫面上的地平線，但他已知道利用地平線，把地圍成一個廣闊的面，畫中四個騎馬的人，是行走在地面上而非線上，從他們排列的位置，可分出畫面的遠近。

此外，這張畫的觀點很統一。畫面上第四個騎馬人後面的欄杆，欄杆後面的樹，是用重疊畫法；坐在馬上的人也畫了腳，而且從馬腹下面可以看到跨到另一邊的腳。可見這位小朋友已放棄了透明畫法，並注意到客觀的觀察，不再是主觀感覺的強調。

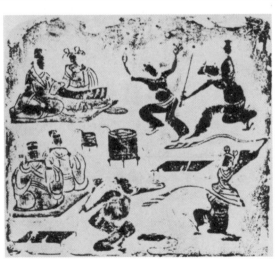

◆圖169、170　同為漢代壁畫，上圖畫面上有多條地平線，下圖所表現的是地平面。
◆圖171　視覺型盲人所作的雕塑〈自塑像〉。（右頁左）
◆圖172　觸覺型盲人所作的雕塑〈自塑像〉。採自羅恩菲的《創造與心智發展》。（右頁右）

我們再看一看插圖167和168。圖167是女兒幼兒期的作品，所畫的樓房是平面的，以一根根「線」把樓房劃分成許多層，以表現出那很高很高的感覺。圖168是一位六年級兒童的作品，同樣以建築物為題材，六年級的兒童已很成功地使用重疊法表現出畫面的三度空間，使我們能感到可以看得很遠很遠。

視覺型和觸覺型：並不是所有兒童到了中年級以後，對環境中的事物都採用客觀的觀察和表現。有些兒童，到了高年級畫面上還會出現地平線，或是仍注意誇張其主觀的感覺經驗。並非是這些兒童有退化或停留的現象，依羅恩菲的說法，這是「非視覺型的意識」。

像埃及，古亞述帝國和我國古代的壁畫，面上也常常出現一條或多條地平

線。這在上文已經討論過。但並非表示古代壁畫的畫工不知道使用其他處理空間的方式。圖169和170同是漢代壁畫，169是多地平線，二度空間的表現方式。170則是不用地平線，力圖表現具有三度空間的畫面。所以，地平線的使用有時是因為畫面的需要。而兒童到了高年級畫面上如果仍出現地平線，與心智發展並無必然的關係。

　　根據羅恩菲的研究，兒童在中年級以後，在美術創作方面，逐漸發展成兩種不同的類型：「視覺型」和「非視覺型」，後者羅氏稱之為「觸覺型」。不僅視覺正常的人可分為這兩種類型。羅氏在維也納的一所盲人學校中研究了十二年，發現盲人在美術創作上，也有視覺型和觸覺型之分（圖171、172）。所以羅恩菲認為，決定這兩種類型的因素，是心理的而非生理的。

　　這兩種類型，是兩種不同空間觀念的發展，羅恩菲把他們的特徵分析如下：

　　（A）視覺型：是比較理性的，他以一種旁觀者的觀點從事創作活動，比較注意視覺與美的效果。在作品中感受不出強烈的個人感情。

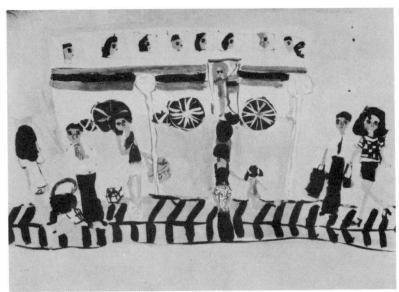

◆圖173　六年級女生的作品，是屬於視覺型的。畫面空間很廣，畫中人物比例正確，姿勢美妙。

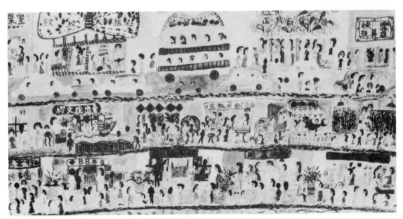

◆圖174　澎湖六年級兒童作品，也是視覺型的。整張畫表現的是客觀的觀察，作畫者並沒有有表現強烈的個人感情。

　　視覺型的兒童，作品中的空間關係是基於客觀的視覺經驗而建立的，他注意到近的物體較大，遠的較小，近的清晰，遠的模糊。而且留意到物體因光線而發生明暗、陰影等現象，所以，他嘗試以這些表現畫面上的深度——三度空間。

　　他也注意到人物只是環境的一部分，他以此觀點觀察人物和環境之間的關係，因此，他作品中的空間較廣漠。由於他首先看到的是整體，他遂從事物的外貌去接觸它們，在創作時，也是先從事物的外輪廓線開始表現的。

　　畫人和塑造人物的時候，視覺型的兒童，能注意到人物各部分正確比例，也能注意到因光線、大氣或動作，使人物產生色彩和姿勢的變化。

　　圖173是六年級女生的作品，我們可以看到畫面上廣闊的空間，也可以看到這位小朋友完全以旁觀者的立場安排畫中的景物，畫中並沒有表現出強烈的個人感情。同時，人物的比例很正確，姿勢十分美妙，是經過仔細觀察的。所以，這位小朋友是屬於視覺型的。

　　圖174是澎湖六年級兒童的作品，這位小朋友也是屬於視覺型的，畫面空間很廣，人物和環境安排得很協調，整張畫表現的是客觀的觀察，而非主觀的感情。

　　我們常認為視覺型兒童的畫是「寫實」的。但羅恩菲卻持不同的看法，他認為：視覺觀察的能力並不是完全依賴眼睛的生理情況，心理因素才是決定性的因素，他以實驗證明，失明和弱視者在塑造時，也有視覺型和觸覺型之分。因此非視覺型的兒童並不是眼睛生理有問題。同時，我們在繪畫時把遠處的物體畫得比較小，以顯示出畫面上遠近關係及三度空間，但事實上，遠處的物體並沒有改變其體積，只是我們主觀地覺得它較小而已。所以，主觀的視覺經驗和真實仍是有距離的，依此類推，視覺型的人，其作品也不能說是絕對寫實的，因為仍難免受到主觀知覺的影響。如果按照羅恩菲的說法，則畫家和建築師在繪畫或製圖時，為著表現畫面上的三度空間，所用的直線透視法，大氣透視法等，都只是主觀的寫實而已。

　　因為視覺型的兒童，在創作時比較注意視覺和美的效果，所以父母或教師，常會認為這型兒童的作品比較好，描寫技術進步也快；而對非視覺型兒童

◆圖175A　十三歲視覺型兒童的作品，畫的是聖經裡摩西擊石，泉水湧出的故事，這張畫空間開闊，場面浩大，作畫者是以旁觀立場去處理畫面的。

◆圖175B　十三歲觸覺型兒童作品，與上圖同樣的題材，他只強調摩西臉部憤怒的表情和一雙強壯的手，他要表現是個人強烈的感情。上下二圖，採自羅恩菲的《創造與心智發展》。

◆圖176　〈救命的呼喊〉，部分失明的觸覺型少年的作品，畫中所表現強烈的感情使觀者震撼。

的作品，則常認為是停留或退步到兒童畫的階段中。

（B）觸覺型：是比較主觀的類型，是屬於感情型的。在創作時，他把自己融進了畫中人物的經驗中。所以，他常常強調或誇張畫中人物某些特殊強烈的表現和姿態，而不太注意身體各部分的比例關係。

觸覺型的兒童，畫面上的空間關係，是經由本身強烈的、主觀的身體感覺經驗而建立的。因為身體的感覺經驗是有限的，其範圍不像視覺經驗那麼廣，所以觸覺型兒童在繪畫時，如果同時有很多景物，他會從個人的情緒出發，把其中一件特別引起他注意，而有深刻印象的物體，作為主體，而特別用心地表現它，其他景物則表現得很簡略。而物體的大小、色彩，也取決於個人的感情反應，不一定以自然作為藍本。所以他所表現的是自己的主觀經驗和主觀判斷。

中年級以後，觸覺型兒童仍常用地平線表現空間觀念。由於這型兒童，畫面空間的透視取決於他主觀的價值和情緒，因而不太注意空間的深度。而且只有在主題上有必要時，才描寫空間，否則即將空間省略。在描寫景物時，他常以參與的態度，把自己作為主角，並表現出強烈的個人感情。

◆圖177 〈耳朵痛〉，是十三歲觸覺型女童的畫，畫中人痛苦得歪扭的臉和那隻大大的、誇張的痛耳朵，十分像表現主義的風格。（採自赫伯‧李德著《透過藝術的教育》）

羅恩菲以兩幅兒童畫爲例，說明視覺型和觸覺型兒童在表現方式上的不同。同樣的題材：聖經裡摩西擊石，泉水湧出的故事。作畫者同樣是十三歲的兒童。圖175A是視覺型兒童的作品，他完全是以旁觀者的立場去安排一個戲劇性的畫面，在摩西的敲擊下，泉水噴湧而出，人群歡欣地用瓶子接水，或俯伏著掬水而飲，這張畫空間開闊，畫中人物，甚至是主角摩西，都只是整個環境中的一部分。圖175B則是觸覺型兒童的作品，整個畫面，是主角摩西的半身大特寫，他集中注意強調摩西臉部憤怒的表情，和敲擊著岩石的強壯的手。在這張畫中沒有等待奇蹟的人群，也沒有廣闊的背景，他所要表現的是一種具有震撼力的感情。

在此，我們再看一張觸覺型少年所畫的畫。圖176命名爲〈救命的呼喊〉。作者是先天弱視的十六歲少年。根據羅恩菲的說法，視力衰弱和部分失明的人，有兩種不同的傾向：一種是盡力克服生理上缺陷，利用那殘餘的視力，把模糊的、片斷的視覺印象在心靈中統一起來，而達到一種整體的感覺；另一種是他把那殘餘的視力認作干擾，並放棄了以視覺去體認外在環境的願望，乾脆憑藉身體感覺和觸覺去認識外在的世界。

◆圖178　墨西哥的原始雕塑，很具觸覺型的特徵，所以羅恩菲認爲藝術可能起源於觸覺經驗而非視覺經驗。

　　〈救命的呼喊〉正是後一類型的作品，畫中所表現的強烈感情使觀者感受到極大的震撼。

　　赫伯‧李德在《透過藝術的教育》書中，也提及兒童由於氣質、心理傾向等差異，表現於繪畫中遂有各種不同的類型。這些類型和成人畫壇中的一些派別，如：印象主義、表現主義、寫實主義、超現實主義等標準，有著若干相符之處。所以他認爲兒童畫如以此標準劃分類型，至少可以分成八類。一般說法，視覺型兒童所表現的較像寫實主義或印象主義，觸覺型的則像表現主義、野獸派等。

　　在該書中，有一張很有趣的觸覺型的畫：〈耳朵痛〉，是一位十三歲女童的作品（圖177）。畫中人歪扭的臉，痛苦得呲牙咧嘴的表情，再加上那隻誇張的，成爲「痛苦之泉源」的大耳朵，所表達的強烈的感覺與感情，真是十分符合表現主義的風格。畫中色彩的運用也是很主觀的，不痛的半邊臉是淺黃色，接近痛耳朵的臉則是火紅色的。

　　因爲觸覺型兒童的畫，不太符合一般人所習慣的「美的標準」，也不像視覺型兒童那樣的寫實，教師常認爲這型兒童在觀察能力和表現技術方面，都不

如視覺型兒童，甚至認為他們缺乏繪畫才能。其實，教師如能多加鼓勵，觸覺型兒童將可創作出具有特殊風格，而且充滿感情與趣味性的作品。

羅恩菲從原始藝術中探索，認為藝術可能是起源於觸覺經驗，而非視覺經驗。事實上，原始藝術的表現方式，和中年級以下的兒童畫非常類似，都是強調感覺經驗與主觀情緒的，圖178是墨西哥的原始雕塑，那是非常符合觸覺型表現方式的作品。

綜合而言，隨著心智的發展，有些兒童在中年級以後，逐漸地以客觀的態度去觀察生存的環境。在繪畫方面，這類型兒童常以視覺經驗作為表現的基礎。至於另一些兒童，仍然是以本身的感覺經驗和主觀情緒作為表現的基礎。這只是認知與表現方式的不同，其原因可能和本身的氣質、個性及心理傾向等有關，但與心智發展及創造能力無必然的關係。

同時，羅恩菲並強調，我們很少會發現到純粹的視覺型或觸覺型，我們只能說某一兒童具有視覺型的傾向或觸覺型的傾向而已。根據我個人的觀察，不少兒童是介乎二者之間的，也就是所謂中間傾向。

註釋：

1：參見張春興、林清山著《教育心理學》一九一頁，「創造力發展的環境因素。」

第八章： 冬眠與復甦

（一）青春期的困境

中年級以後，如果指導得法，有些兒童，將逐漸學習適應這階段的表現方式，在繪畫和創作力方面，亦將由下降而漸趨穩定。但另一些兒童，或許就不再有創作力回升的現象，對繪畫的興趣越來越淡薄。

到了十三、四歲左右，創作力又面臨另一次下降的時期。在繪畫發展方面，通常稱之爲抑制期、潛伏期、或是冬眠期。不論那一種稱謂，都並非表示不再發展，而是意味著，這或許是一種屬於「質」的發展，如冬眠那樣，等待著春之來臨而復甦。所以亦有人認爲這時期是「處於無意識創作與有意識創作的轉捩點」。

從任何一個角度來看，十三、四歲左右，在人生當中是一個重大的蛻變，隨著兒童時期的結束，他們將面對著生理和心理的急劇變化。有些早熟的女生在小學六年級時已進入青春前期，男生普遍比較晚熟，但也自覺到兒童期行將過去。由於這是兒童與成人之間的過渡時期，情緒和身心發展均顯得很不平衡，也常常攪不清自己到底是兒童還是青年。他們有時像兒童一般玩樂嬉戲，有時又覺得這些行爲幼稚可笑。在創作方面，他們也遭遇到同樣的困擾。羅恩菲曾說：因爲青春期是兒童和成人間的過渡，他們朝著這兩個不同的方向而被撕裂了。

在心智發展方面，這時期的青少年，智力的發展，已漸漸接近成人，對一般抽象的、複雜的概念均能了解和學習。但因人生經驗的不夠，故對事情的看法及解決問題的方式，都相當主觀而缺乏系統，他們開始形成了自己的一套看法，他們嘗試思索有關人生的問題，也嘗試以不同於兒童的眼光觀察父母和教師，當他們發現到成人也是平凡人的時候，他們對成人的權威遂發生懷疑。加上他們希望獨立卻又不得不依靠成人，使心理上產生極大的矛盾和反抗，因之青春期被認爲是人生最大的反抗期。在創作方面亦然，他們反抗權威，也反抗

◆圖179　發展的列車，沿著某種既定的軌跡，一站一站地走向未可知的人生。（女兒幼兒期作品）

自己，許多童年時喜愛畫畫的孩子，到了青春前期，進入了一種停頓狀態中。有些個性強的孩子，乾脆表示討厭畫畫，畫畫是一件「無聊」的事。當然，也有些青少年在父母和教師指導下，仍繼續作畫。但我家兩個女兒，從國中一至國中三這段期間，除了學校美術課的作業，不得不敷衍外，其他時間，幾乎完全放棄了畫畫。

　　此外，下列的因素，也是影響這時期創作力下降的原因：

　　1．前文曾提及學者認為：十三、四歲左右，創造力的下降，可能與取悅異性有關。但因家庭的管教方式，社會觀念的開放或保守，青少年本身發育上的個別差異等因素，在這年齡的青少年不一定有取悅異性的傾向。不過，他們普遍地對身體的變化，十分敏感，早熟的女孩和部分男孩，開始變得注意自己的儀容，內心充滿了浪漫和冒險的情懷，對愛情也有了模糊的幻想，所以常常做白日夢，顯得心不在焉。大多數女生喜歡看言情小說和愛情文藝電影，對銀幕上的大眾情人，英雄人物十分仰慕，因而形成了偶像崇拜。同時因為同年齡的

男生比較晚熟，有些女生遂有戀慕成熟男人（如老師或父執）的傾向，在這方面，有人認為與戀父情結亦有關係。女生的渴望成熟和喜愛幻想，是影響創作力下降的原因之一。

　男孩差不多要到十五歲以後，身心發育才迅速地成長，那些浪漫和冒險的幻想，也較女生稍晚。故有些男孩，十三歲時繪畫仍帶有兒童畫的色彩。但因這時期的個別差異很顯著，也有些男孩的作品相當成熟。

　２．男孩創作力的下降，可能與進入幫團時期有關。這時期的男孩，喜歡結成團體，崇拜英雄和偶像，為著討好朋友，常常故意反抗父母和教師。他們因為接受遊伴的影響以及個人英雄主義，對社會規範及道德標準，表示一種蔑視的態度，而且對事情的看法頗為極端，如交友不慎，即會走向少年犯罪的途徑。他們一方面向同伴認同，一方面也十分關心別人對自己的看法，因而會錯估自己的能力，對自己的了解不夠，為自己擬訂不適當的抱負水準。

　這時期的男生，有一陣會因為身體各部分並不是以均衡的速度發展，影響至行為方面，顯得笨拙，情緒易緊張，脾氣也相當暴燥，對自己身心的變化，一時難以適應，因此無法專注於創作。

　３．一般說來，青春前期的青少年，在生長方面的消耗大，精神容易疲倦，耐力不夠。注意力雖然較兒童期為持久，但卻不易集中。

　這時期的青少年，好奇心重，興趣廣泛，甚麼都想嘗試，但又缺乏自信，缺乏耐心，卻又相當固執己見。

　在繪畫時，或許因極力想畫得好，畫得像，而進步卻不如理想，故感到氣餒而將興趣轉移到其他方面去。

　根據羅恩菲的說法：這時期的青少年，並不是能面對現實，生活在客觀世界中的。相反地，他們有從實際中退縮，生活在自己世界裡的傾向。這些生長期間的矛盾，影響創作力的下降，是可以想見的。

　４．青春前期由於創造力的下降，而這時期的青少年復具有自我批評的傾向，所以在繪畫時，不自覺地會偏重於模仿。同時，因為精細動作協調發展，大多數青少年對操作小物件感到有興趣。他們比較喜愛一些精巧細緻的工作，男生喜愛機械，工藝和設計，他們對黏合那精細的飛機、輪船等模型，相當喜

◆圖180、181 女兒三年級時到廟中作佛像寫生，這時只會勾畫平面輪廓，未顧到畫面上的三度空間。
（本頁、右頁上圖）

愛。女生較喜編織、設計，和縫製一些可愛的動物玩具。從這方面，可以看出顯著的性別差異。

羅恩菲認為：這階段的青少年既然在創作上直接表現會使他們感到挫折，則可以嘗試順著他們發展的趨勢，使他們多從事一些技巧比較重的，屬於間接表現的藝術，如版畫、蝕刻等，因為在表達上需要透過技巧而較有距離，他們將會比較能接受自己的作品。

5.我國目前的教育，這一階段的青少年正承受著升學壓力。父母和教師，在升學的前提下，完全忽略了青少年創作能力的發展，國中每星期只有一節美術課，有些學校，並將唯一的一節美術課借用給學生惡補，青少年從清晨到靜夜，奔走於學校和補習班之間，以全副精力背誦和記憶應付升學的補充教材，沒有時間娛樂，也沒有時間思考創造，在這潛伏期中，如果抑制過甚，有可能終其一生，創造力都不再復甦。在以上各點影響創造力的因素中，這點對創造力的傷害最為嚴重。

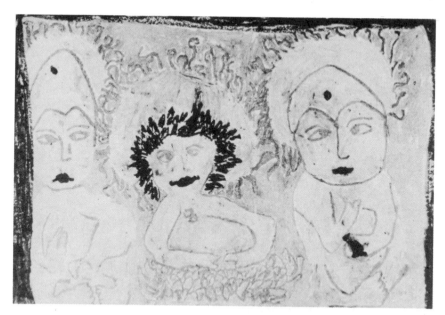

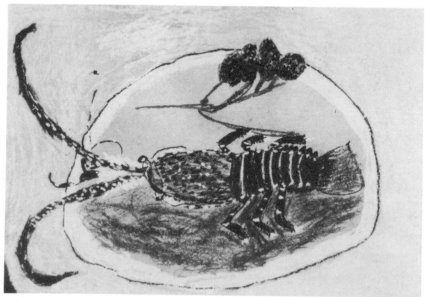

◆圖182 〈龍蝦〉，女兒四年級時的寫生畫。這張畫觀察得很仔細，也注意到光線使碟子分出明暗。
（下圖）

◆圖183
小女兒五年級時寫生畫。

　　文學藝術的創造，是一種昇華活動，正可以使情緒獲得抒洩與鬆弛，進而保持心理平衡。面臨青春前期創造力下降的困境，教師正應諄諄善誘，一方面注重技術上指導，以幫助其表達。另一方面以鼓勵和啓發的方式，提高其創造的興趣。使這期間的青少年，能順利地度過冬眠而進入另一境界──藝術的復甦。

（二） 發展的列車（圖179）

·軌跡

　　人生發展的過程，有如各種性能不同的列車，沿著某種既定的軌跡，一站一站地走向未可知的人生。

　　速度快的列車停站時間少，它輕而易舉地迅速奔向前程。智力低的孩子像是老爺慢車，走得慢，停站時間多而長，而且常常拋錨，但他們畢竟努力地走著。雖然所有的列車，都是在同一起點出發，但不同的列車，將走向不同的方向。繪畫只是許多種不同之方向之一，不是每一個人都必須走向它。

◆圖184　大女兒六年級時的寫生畫。同樣的題材，因年齡不同，在表現方式上略有差異。後者比較更完整，更符合透視原理，而漸接近有意識的創作。

從這些列車行進的過程中，我們可以看到發展的痕跡，兒童繪畫，就是發展痕跡之一，在本文開始之時，我們就曾經提及過。

以上各節我們所探討的，多半是兒童的自由畫，而且以想像畫居多。在這裡，我們列舉一些兒童的寫生畫，寫生畫可以表示兒童對客觀世界某些特定事物的觀察及描摹。

圖180、181是女兒三年級時，到廟中作佛像寫生，在這時期，她們只會用輪廓線勾畫出佛像的平面輪廓，並未顧到三度空間的表現。

圖182是女兒四年級時的寫生畫＜龍蝦＞。這張畫觀察得相當仔細，龍蝦鬚上的刺，腳上的毛，都觀察表現得清清楚楚。也注意到光線使碟子有明暗之分。

圖183是小女兒五年級時的寫生畫，圖184是大女兒六年級時的寫生畫，同樣的題材，在表現的方式上則因年齡不同而有差異。圖183已知道如何使瓶子有圓的感覺，花朵、葉子也因色彩的明暗而分出遠近。圖184就已進一步地注意表現出光線的來源。瓶子也藉著光與暗表達出圓的感覺，桌子利用線條推出遠

◆圖185 〈荷花寫生〉，女兒六年級下學期的作品。這張畫很明顯地受到國畫的影響。可看出她已把繪畫認為是一種藝術的表現。

近。此外，整張畫也很注意構圖。換言之，六年級的兒童已漸漸接近有意識的創作。

圖185是女兒六年級下學期的荷花寫生。很明顯地，對著這一題材，她希望能表達出國畫的氣氛，所以在畫之前，先經過了構思，把插花的瓶子略去不畫，花和葉子的畫法，也受到國畫的影響，並在花上加了蝴蝶。這已經是把繪畫認為是一種藝術的表現了。

圖186A、B、C、D四張畫，同樣題材，不同年齡兒童的作品。186A是三年級兒童作品，186B是四年級的，仍具有兒童畫的一些特徵。186C同樣的拳擊題材，在五年級兒童的處理中，已顯得相當成熟。他是以作者本身的觀點，把畫紙下方作為前景，使畫面推向遠處，觀眾也不只是展開式的圍成一圈，而是一排一排層層重疊，越遠越小而越模糊。186D是六年級兒童所畫的，畫面上成功地表現出三度空間，高起來的拳擊台，強烈的舞台燈光，襯托出台下的幽暗，台下觀眾有背面的、側面的，層層圍繞著舞台觀賞拳賽。這張畫已完全是有意

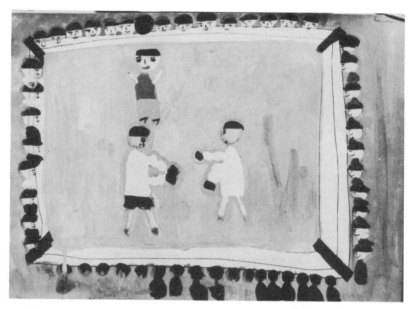

◆圖186A

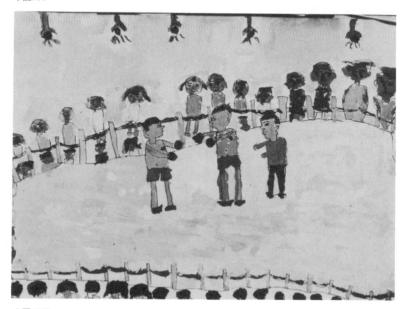

◆圖186B

◆圖186C（上圖）　◆圖186D（下圖）

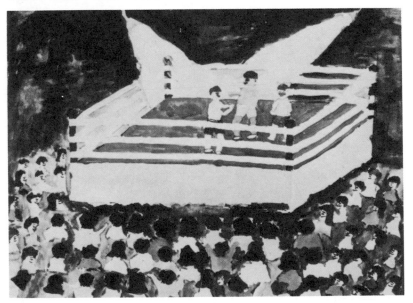

◆圖186 A B C D　同樣的題材，不同年齡兒童的作品。圖A、B 仍帶有兒童畫的一些特徵。
C 、D 則已逐漸轉變爲有意識的創作。上述四圖都是台南市永福國小兒童的作品。

識的創作了。

以老爺慢車速度進行的兒童，他們緩慢地發展，也許很難達到有意識創作的階段，像圖187是南市新興國小啓智班一位十三歲女童的作品。正常兒童，十三歲已經是小學六年級或國中一年級了。她的作品和上述六年級兒童的作品相比，我們可以了解到在繪畫發展方面，慢車和快車的進程所顯示的意義。

· **男孩、女孩和戰爭**

在繪畫發展方面，是否也有性別差異？根據目前很多學者的研究，認爲男女孩之間，除了基本生理上的差異外，其他所謂的性別差異，多半是人爲的因素。例如在傳統觀念上，我們總認爲男孩該如何，女孩又該如何！以買玩具來說，父母直覺地給小男孩買玩具汽車，飛機和手槍，給小女孩則買洋娃娃。但從我觀察幼童遊戲的經驗，也有些小女孩不喜歡玩洋娃娃，而小男孩對洋娃娃有興趣的。在閱讀興趣方面，中年級以後的女生，和男生同樣地喜歡看武俠、探險等課外讀物。

當然，環境的影響力亦不可忽視，我們的女兒雖然儘量不使她們受到這些傳統觀念的影響，但她們仍會受到環境及遊伴的影響而表現出若干明顯性別差異，如：喜愛洋娃娃和漂亮衣服等。

繪畫的性別差異，可分兩方面來說：其一是表現的方式。像色彩、線條、風格等，通常女性的繪畫比較柔美，男性的較奔放。其二是繪畫的題材。兒童畫時期尚未建立個人的風格，因此，我們這裡要討論的性別差異，是偏重於繪畫題材上的。

有人認爲兒童繪畫的性別差異，大概是中年級以後出現。但如從取材來看，二年級左右，就會出現女孩喜畫女性，她們喜歡畫花衣服，女性頭上的鬢髮，紅紅的嘴唇。男孩可能怕別人笑話，所以除了畫媽媽和女老師外，漸漸地畫面上就較少出現女性的畫像了。

曾經有人開玩笑說，如果這世界讓女性作統治者，也許就不會再有戰爭，而達到世界和平了。意思是說男性比較喜歡戰爭。然而事實上，女性的政治領袖如甘地夫人、梅爾夫人等，並不逃避戰爭。在繪畫題材上，一般人都認爲男孩喜歡畫戰爭，女孩不畫戰爭，事實上也不一定。不過，男孩子的確常畫戰

◆圖187　十三歲智障女童的作品，相比之下，可以看出發展列車進行速度的意義。

◆圖188　三年級男生畫的戰爭，戰況激烈，投降的壞人仍難逃一死。

爭。圖188是我在路上撿到的一張兒童畫，從名字看是男生，三年級。這是很典型的男生戰爭畫。畫面上畫著飛機、大砲、坦克，十分熱鬧。在中華民國國旗那邊的軍隊是好人，另一邊的是壞人，好人畫得大而強壯，在激烈的戰爭中，壞人投降了，但仍難逃被槍斃的命運。

女兒所有的作品中，我只找到一張現代戰爭（圖189），也是三年級時的作品，比起來則較男生外行多了。那只是靜態的戰爭，坦克車像甲蟲，飛機像大鳥，並沒有表現出激烈的戰況。但她們喜歡畫古代的武俠之戰，常常畫著來玩，大概是受電影和武俠故事的影響，這是幻想式的，美化了的戰爭。（圖190）

除了戰爭之外，男孩也喜歡畫太空。有一次我帶學生參觀南師附小幼稚園，老師正讓小朋友用各種顏色的濕麵粉團塑造。我發覺小女孩多半塑造娃娃、小人兒。小男孩塑造的多半是飛機，太空船和星球。至於繪畫，我的女兒常畫神話故事(圖191)，但偶爾也畫太空。平常女兒對科幻故事，也有很濃的興趣，圖192就是她畫的登陸月球。

從以上的事例來看，兒童繪畫在題材方面，是有性別差異的存在的，但卻不如一般想像中那麼顯著而已。

‧幻想的王國

有些研究兒童美術的專家，認為兒童畫中所表現的是他們的生活體驗，所以兒童不畫生活中所沒有的東西。

然而，除了生活體驗外，兒童還擁有一個幻想的王國——想像的世界。所以兒童畫中，也有許多生活中所沒有的事物。像恐龍、怪獸、美人魚(圖193A、B)、龍（圖194）等。

美國一位心理學家曾說：貧窮的兒童常畫很多口袋。喜歡畫恐龍等巨獸的，可能是比較瘦弱，且常受人欺侮的孩子。因為這是一種心理的補償。心理學上也談到在同樣距離，同樣的照明及同角度的情形下，讓富家兒童和窮家兒童估計硬幣的體積，發現窮人家的孩子常會誇大了對硬幣體積的估計。這是由於他本身的需要。

補償和需要固然會影響作品的內容，但也不盡然。在我的觀察中，有一位

◆圖189 女兒作
品中唯一的一張
現代戰爭，比男
生所畫的戰爭外
行多了。坦克車
像甲蟲，飛機像
大鳥。（上圖）
◆圖190 女兒所
畫的古代武俠之
戰，那是一種幻
想式的戰爭。
（下圖）

◆圖191　　男孩喜歡畫太空，女孩
喜畫神話故事。

家境富有，出入均坐自
用車的兒童，畫畫時最
喜歡的題材就是汽車。
我的女兒幼時常畫恐龍
和怪獸，是受兒童讀物
及電影的影響。她們身
體健康，沒有受人欺侮
的經驗。

　　因此，我們可以綜
合為三項原則：

　　1.兒童常畫他們本身
的生活經驗。我們可以
說：兒童畫的題材，常
是自己生活的反映，
像：媽媽、郊遊、常見的小動物等等，或是常坐汽車的小朋友愛畫汽車，而剛
看過平劇的女兒就畫了一張看平劇（圖195）。

　　2．由於補償作用或本身強烈的需要，投射到畫中，兒童也常畫他所無法得
到或達不到目的之事物。

　　3．孩子心中有一個幻想的王國，那是一個屬於想像的領域。他們融會了童
話、傳說，和自己的幻想，表現出一個不屬於現實生活的畫面。像安徒生筆下
的美人魚、洪荒世界裡的恐龍巨獸、傳說中的龍、狄士尼的卡通人物、兒童讀
物裡的故事等等。隨著傳播事業的日益發達，兒童讀物出版事業的蓬勃，兒童
畫中想像的色彩也更為寬廣了。

◆圖192　女兒偶然也畫太空，這是她畫的登陸月球。

◆圖193 A B 女兒畫的想像畫〈美人魚〉，是受到安徒生童話的影響。
（上圖、左頁下圖）

◆圖194 〈龍〉，是幅想像畫，受傳說的影響。
（下圖）

· **詩和畫**

　　人類在還沒有文字之前，就已用一種「音樂的語言」─詩歌來抒情或敘事，所以在文學史上，認爲詩歌是文學的起源。從個人的發展來說，嬰兒時期，即對韻律、節奏十分敏感。嬰兒在母親柔和的催眠歌聲中入夢。當他們會說簡單的話時，同時也學會唱歌和吟誦一些簡單的兒歌。我曾參觀一個宗教團體所辦的益智班，所收容的兒童智商在五十以下，對語言的了解和表達均感困難。開始時教師即以唱遊的方式輔導他們學習語言，漸漸地他們聽到教師彈琴，即會隨著旋律和節奏唱歌起舞，語言能力也隨著有所增進。

　　近年來從事兒童教育的工作者，極力鼓勵兒童創作詩歌，並且將繪畫與詩歌配合，使「繪畫的語言」和「音樂的語言」聯結在一起，發現到兒童常會有出人意外的表現。而他們對事物的認知與感受，也是我們成人所沒有想到的。

　　例如：一個六年級的男生，寫了一首詩〈板擦〉：

板擦真可憐，

吃完了豐盛的一餐後，

卻挨了一群學生無情的鞭打，

強迫他吐出食物來。（將軍出版社《兒童詩畫選》上冊）

　　這位小朋友想像力很豐富，把學生用板擦擦黑板後，再用棍子把粉筆灰打乾淨，用擬人化的方式寫出來，對可憐的板擦充滿同情。

　　我也曾鼓勵學生嘗試三年級以上兒童詩畫的教學。發覺詩和繪畫的發展歷程頗能相符。三、四年級兒童的繪畫，仍未脫離兒童畫的色彩。詩方面，所寫的類似兒歌。圖196就是一個三年級男孩的詩畫作品「小雞偷吃米」。詩與畫都很天真可愛。

　　五年級以後，兒童所寫的詩就漸漸接近「詩」，而且男女生之間的性別差異相當顯著，女生普遍地顯示出語文能力較強，所寫的詩頗爲成熟，有時還帶著一點唯美的、感傷浪漫的氣息。在畫方面，亦已逐漸脫離了兒童畫的表現方式。

　　圖197是五年級女生的作品〈曇花〉，詩與畫都很唯美。圖198是小女兒五

◆圖195〈看平劇〉，女兒第一次看平劇後所畫。

年級時的作品，她描寫早晨、黃昏和月夜的天空景色，並配上了抽象畫。

　　圖199是一位六年級女生的作品，她用「孤獨」、「漂泊」形容黑夜海上的一艘小船，感傷而浪漫。圖200是大女兒六年級時所作的詩畫，她以國畫配詩，把北風形容為「冷酷的老人」，使得「到處一片荒涼」。在這年齡的女孩，已很喜歡使用孤獨、漂泊、冷酷、荒涼這些詞彙了。

　　五、六年級男生的作品，較少具有這些浪漫唯美的氣氛，卻常常語出驚人，有一種頗特殊的創意。像上文所提的〈板擦〉就是。

・不愛畫畫的孩子

　　在幼稚園小班裡，教師發現一個語言能力很強的幼兒，他的畫雖然符合正常發展的標準，但卻缺乏創意。

　　另一個幼兒認識不少字，會把自己的名字寫得很整齊，可是不會畫畫。她只會畫一排排符號化的蘋果，和剛脫離命名塗鴉期那種用線條勾畫的人物。

　　小學裡也常有不愛畫畫或不會畫畫的孩子，他們是智力正常的孩子。

　　教師有時也會發現兒童畫的各種特徵出現時間，和理論上的不太一致。也

◆圖196　三年級男孩的詩畫作品，他所寫的詩像兒歌。

有些兒童，超出了理論上的標準頗多。

除了上文所提到做成個別差異的各種原因外，兒童繪畫與學習因素，環境關係均十分密切。如果孩子完全沒有接觸到繪畫環境，或是母親不喜歡兒童亂畫亂塗，弄得到處髒兮兮，孩子的創作力則會受抑制。

像上述幼兒之一，可能就是母親常禁止他畫畫。幼兒之二，據說三歲開始母親就教她寫字，在格子簿上填寫行列整齊的字，但從未讓她畫畫。

技術上的訓練，會使兒童的繪畫作品較同年齡的兒童成熟，顯得超過了理論上的標準。對於我的女兒，為著保持其繪畫的正常發展，我們並未施以技術訓練，但因為具有繪畫環境，所以有些作品仍會顯得較為成熟。

此外，按照戈爾福（Guilford）的說法，他認為智力是很多種特殊能力的複合體。這些能力表現在行為上，可以分為五大類：1.記憶，2.認知，3.聚歛思考，4.擴散思考，5.評價。前二類是屬於記憶與了解，後三類則是屬於思考

◆圖197　五年級女生的詩畫作品〈曇花〉（上圖）
◆圖198　小女兒五年級時的詩畫作品，描寫天空景色並配上抽象畫。（下圖）

曇花！
當夜深日落時、
幽雅的曇花
從夢中清醒
牠放出高度
的生命光輝
使夜中
扮綴得
更美
了！！

的能力。

　　而所謂聚歛思考，是一種有組織有條理的思考，是遵從傳統的方法，由既存的資料中尋求正確答案的能力。通常智力測驗所測量，轉化為量數的智力商數，可以代表這種聚歛思考的能力。

　　按照戈氏的解釋：擴散思考，並不以現存的知識為範圍，和不遵從傳統的

◆圖199 六年級女生的詩畫作品，她以「孤獨」、「漂泊」形容一艘黑夜海上的小船。

方法去思考，那是一種由已知導致未知，突破傳統的思考能力。所謂未知，所謂突破，都無法以傳統的標準去衡量它的是非對錯，所以也不是一般具有標準答案的智力測驗所能測量出來的能力。很多學者，將這種思考能力稱之為人類的創造力。

根據這種說法，智力測驗測量出來的能力是聚歛思考能力；創造力則是擴散思考能力。這兩種不同的能力之間相關程度如何？近年來很多學者都在研究。大多數的資料顯示：

1．智力低於中等時，其創造力亦低。上文我們曾以一些智障兒童的繪畫和正常兒童的作品比較。可看出智障兒童不但在繪畫發展方面緩慢，其對環境事物的認知能力較差，創造力亦較正常兒童為低。

2．智力越高，創造力和智力之間的相關卻越低。有些智力很高的學者是「述而不作」的，他們研究高深的學問，在學術方面有極大的貢獻，卻不擅長於創造。也就是說：擅長於聚歛思考者，不一定擅於作擴散思考。

在兒童來說亦然，有些聰明的孩子並不一定具有高度的創造力。上述的例子幼兒一和幼兒二，也可能是屬於這種類型。

3．創造力高的兒童，智力也不會很低。根據陶倫斯（Torance）的一個研究顯示：創造力很高的兒童，智力多在中上，這和第1.項的說法相符。

◆圖200　　大女兒六年級時作的詩畫，她以國畫配詩，把北風形容爲「冷酷的老人」，使得「到處一片荒涼」。

4．創造力受環境因素的影響較大，其中，也包括了父母的管教方式，學校教育中紀律與規範的約束等。

此外，創造力的可變性也較大，可經由教育的方法培養並發展兒童的創造力。

所以，不愛畫畫的孩子，並不就等於是智力有了甚麼問題。正如我國目前各級學校的升學聯考，所考者多爲記憶，認知及聚歛思考的能力。創造力高的青少年常常不能適應這種考試方式，所以，在這些考試方式下挫敗的青少年，也不一定是智力有問題的。

·藝術的復活

經過了一個時期的冬眠，藝術的種籽，在小孩成長到十五歲左右可能會重新萌芽開花。

十五歲，仍然是一個不穩定的時期。這些外表和智力發展都已很接近成人的青年，內心仍是充滿了矛盾和衝擊。他們開始嘗試獨立思考，探索人生和社會各方面的問題，但卻常常陷進了更大的困惑中。

◆圖201　大女兒十五歲時所
作的設計，已完全不帶兒童
畫的色彩。

十五歲以後，性別差異
已相當顯著，異性的吸引力
越來越強，但在現代文明社
會裡，我們對青少年的要求
很多。他們必須長大及符合
社會的某些條件和標準，才能正式與異性交往，因此情緒和生理均受到種種壓
抑。

另方面，這時期的青少年面臨成長的徬徨，他們不知怎樣才能表現他們已
經成長。文明社會和原始社會，古代社會都不同，因爲我們缺乏一種成長的儀
式和考驗。

他們有時感到人生單調乏味，希望尋求生活上的刺激，也常常陶醉在幻想
中，尤其是對愛情，對前途的幻想。青少年也常幻想著流浪、冒險，和當一個
放浪形骸的藝術家。

藝術創作，可以幫助這時期的青少年作情緒上的昇華，使他們身心的壓
抑，心靈的徬徨和困惑，獲得適當的抒洩。

在多眠時期，青少年漸漸探索著自己的方向。在童年時熱中於繪畫的，說
不定因發現了新的興趣而轉變。也有些在潛伏期抑制過甚，從此對創作沒有了
信心。因此，藝術的復活只是一部分青少年的道路。他們這時期的作品已完全
脫離了兒童畫，而是一種真正的藝術創作，並且希望找出個人的表現方式。

女兒在十五歲以後，重新又執起了畫筆，追尋另一階段的創作生涯。圖201

◆圖202　大女兒十六歲時的水彩寫生作品，可看出她正在嘗試著找出個人的表現方式。

是大女兒十五歲時所畫的設計，已完全不帶兒童畫的色彩。圖202是她十六歲時所作的水彩寫生，可看出她正嘗試著尋個人的風格。

　　大多數青少年心靈中藝術創作的種籽也許不再復甦，但是他們仍可作爲一個良好的欣賞者。培養青少年對美的欣賞，既可以陶冶性情，美化人生，並進而提昇人類的精神領域至更高的境界。故美術教育應該是廣義的美感教育，包括美的創造和欣賞。

・**美麗與尊嚴**

　　蔡元培曾經大力提倡美感教育。認爲「美感」是「合美麗與尊嚴而言之」，是「溝通現象世界與實體世界之間的橋樑」。所以「教育家欲由現象世界而引達於實體世界之觀念，不可不用美感之教育。」

　　也許，這是我提出本研究的另一目的。這些年來在蒐集兒童畫資料的過程中，像是在開啓了一道通往兒童心靈之門，探索著兒童心智成長的隱秘，並分享著他們從塗鴉期的一片混沌，逐漸地對環境產生認知，進而尋求精神上的美麗與尊嚴。

　　同時，我也逐漸地領悟到美感教育對兒童成長的意義。當那些孩子拿著畫筆，渾然忘我地表達著他心目中美好的事物和美麗的世界時，我已經很接近蔡

元培先生的實體世界的觀念了。

在科技文明極端發展的今日，如何填補人類心靈的孤寂和空虛，實在是刻不容緩的要務。教育工作者應如一個擺渡者，透過美感教育，把兒童引導向至善至美的實體世界！

主要參考資料

·中文部分：

（有關心理學和教育方面的資料）

王德育譯（羅恩菲著）　　《創性與心智之成長》　啓源書局

呂俊甫等著　　　　　　　《教育心理學》　大中國圖書公司

呂廷和譯（李德著）　　　《透過藝術的教育》　台灣書局

林清山、張春興合著　　　《教育心理學》　文景書局

胡海國編譯（赫洛克著）　《發展心理學》　華新出版社

孫邦正著　　　　　　　　《教育概論》　商務書店

高覺敷譯（佛洛依德著）　《精神分析引論》　綠洲出版社

張春興、楊國樞合著　　　《心理學》　三民書局

路君約等著　　　　　　　《心理學》　中國行為科學社

賈馥茗著　　　　　　　　《心理與創造的發展》　台灣書店

蔡元培著　　　　　　　　《蔡元培全集》

蔡春美著　　　　　　　　《兒童智慧心理學》　文景出版社

瞿海源等譯　　　　　　　《心理》　科學圖書社

作者簡介

趙雲，廣東省南海縣人，1933年出生於越南堤岸。後回台就讀於國立台灣師範大學社教系新聞組，現任國立台南師範學院副教授。寫作範圍包括論文、短篇小說、散文和兒童文學。對兒童繪畫和兒童語言的發展有獨創的研究。近年出版的著作計有：「寄情」、「心靈之旅」、「歲月流程」，及兒童文學「美的小精靈」、「綠色的朋友」等。

（有關兒童美術部分）

王秀雄等編著　《國小美勞科教學指引》

王家誠著　《了解兒童畫》　藝術圖書公司

陳輝東著　《兒童畫的認識與指導》　藝術圖書公司

陳輝東著　《幼兒畫指導手冊》　藝術家出版社

淺利篤著　《兒童畫之研究》

潘元石著　《怎樣指導兒童畫》　藝術家出版社

・英文部分：

Elizabeth B. Hurlock　《Developmental Psychology》

Herbert Read　《Education through art》

John Rowan Wilson　《The mind》

Viktor Lowenfeld　《Creative and mental Growth》

國家圖書館出版品預行編目資料

兒童繪畫與心智發展＝Children's painting
and development of one's intellectual capacity
/趙雲著－－初版，－－臺北市
；藝術家， 1997〔民 86〕
面： 公分
參考書目：面
ISBN 957-9530-87-4 （平裝）

1.兒童心理學 2.發展心理學 3.兒童畫

523.12 86012396

兒童繪畫與心智發展

趙雲◎著

發 行 人　何政廣
主　　編　王庭玫
編　　輯　王貞閔、許玉鈴
美　　編　蔣豐雯
出 版 者　藝術家出版社
　　　　　台北市重慶南路一段 147 號 6 樓
　　　　　TEL： （02） 2371-9692
　　　　　FAX： （02） 2331-7096
　　　　　郵政劃撥：01044798 藝術家雜誌社帳戶

總 經 銷　時報文化出版企業股份有限公司
　　　　　中和市連城路 134 巷 16 號
　　　　　TEL： （02）2306-6842

南部區域代理　台南市西門路一段 223 巷 10 弄 26 號
　　　　　TEL： （06）2617268
　　　　　FAX： （06）2637698

製　　版　欣佑彩色印刷有限公司
印　　刷　欣佑彩色印刷有限公司
再　　版　2007 年 8 月
定　　價　新台幣 280 元

ISBN 957-9530-87-4
法律顧問 蕭雄淋